Maurizio Cattelan

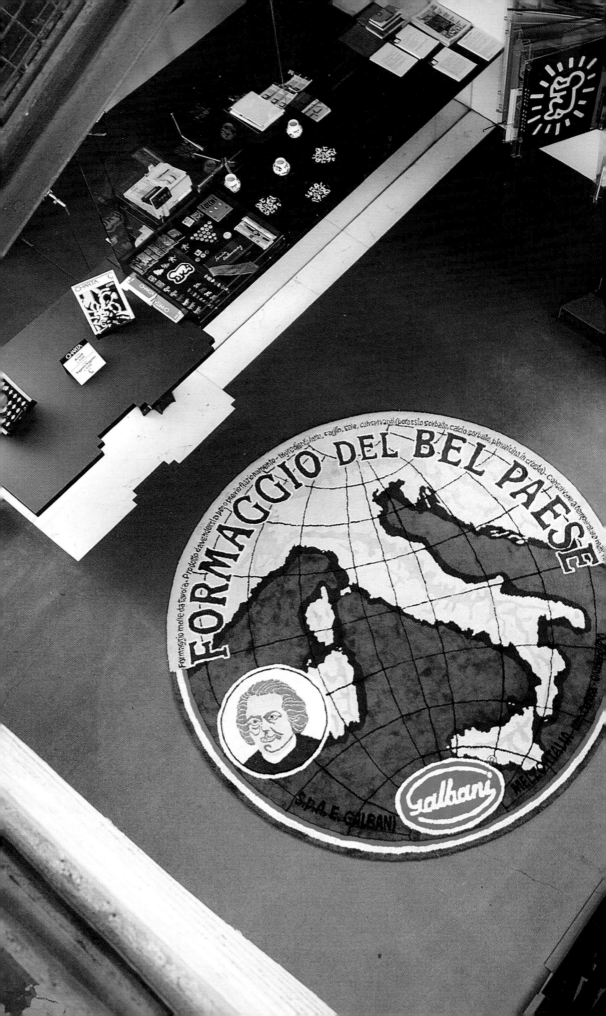

Museo d'Arte Contemporanea

ELLO DI RIVOLI

Maurizio Cattelan

CHARTA

Grafica / Graphic design
Gabriella Bocchio
Giulio Palmieri
[Segno e Progetto, Torino]
Pietro Palladino
[BadriottoPalladino, Torino]

Crediti fotografici / Photographic Credits
Lina Bertucci, p. 6
Studio Blu, p. 15, 18, 44
Sante Caleca, p. 22
Matthias Hermann, p. 8
Fausto Fabbri, p. 35
Forneaux, p. 24
Mauricio Guillen, p. 39, 40
Armin Linke, p. 34
Attilio Maranzano, p. 16, 28 e copertina/and cover
Roberto Marossi, p. 25
Roman Mensing, p. 31, 33
André Morin, p. 13
Paolo Pellion, p. 10, 19, 45, 50

Traduzione / Translation
Marguerite Shore, New York

In copertina / Cover
Mother (Madre), 1999
fachiro, sabbia, dimensioni determinate dall'ambiente
fakir, sand, dimensions determined by space

Pagina / Page 2
Il Bel Paese (The Fine Country), 1994
tappeto in lana, Ø 300 cm
woollen carpet, Ø 118"
Castello di Rivoli - Museo d'Arte Contemporanea, Rivoli-Torino

© 1999
Edizioni Charta, Milano

© 1999
Castello di Rivoli
Museo d'Arte Contemporanea
www.castellodirivoli.torino.it

immagini / images © Maurizio Cattelan

testo / text © Giorgio Verzotti

ISBN 88-8158-267-8

Edizioni Charta, Milano
via della Moscova, 27 - 20121 Milano
tel. 39-026598098/026598200
fax 39-026598577

e-mail: edcharta@tin.it
www.artecontemporanea.com/charta

Printed in Italy

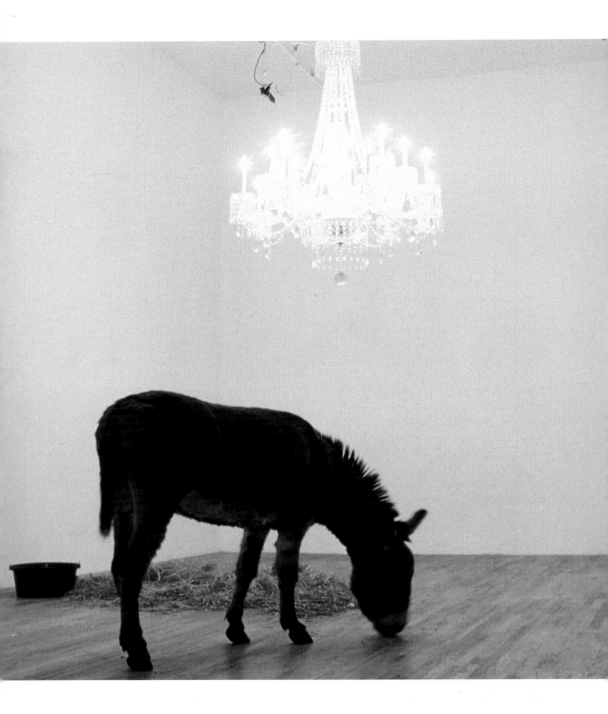

Warning! Enter at your own Risk. Do not touch, do not feed, no smoking,
no Photographs, no Dogs, thank you. (Attenzione! Entrate a vostro rischio.
Non toccare, non dare da mangiare, vietato fumare, vietato fotografare,
vietato l'ingresso ai cani, grazie.), 1994
asino, lampadario, dimensioni determinate dall'ambiente
ass, chandelier, dimensions determined by the space
Daniel Newburg Gallery, New York

Maurizio Cattelan
Giorgio Verzotti

In occasione della sua prima mostra personale a New York, Maurizio Cattelan viene a trovarsi in un *impasse* organizzativo e psicologico. Due progetti consecutivi di installazione si rivelano impossibili da realizzare e troppo costosi. Che fare? Visto che si sente un asino, cerca per così dire di esternare questo sentimento di disistima con un atto di ingegno che lo riscatti, e che salvi ad un tempo la mostra. Espone perciò un asino vero in galleria, insieme ad un lussuoso lampadario. L'operazione non passa inosservata nel microcosmo in cui è calata. Gli inquilini e il proprietario del palazzo in cui ha sede la galleria ottengono che l'asino sia allontanato il giorno successivo all'inaugurazione della mostra per via dei regolamenti sugli animali domestici; in sua sostituzione, viene esposta una lunga salsiccia. L'*impasse* diventa l'oggetto stesso dell'esposizione, e giocando con le metafore l'artista trasforma una debolezza in una forza.

La mostra newyorkese ha avuto luogo nel 1994, da Daniel Newburg, e la si può intendere come emblematica del metodo di lavoro di Cattelan. Reagendo ad uno stato d'animo l'artista dà vita ad un evento capace di mettere in luce le specificità del contesto in cui opera e della dinamica sociale che si intravvede al di là di esso.

Lo stato d'animo connette il privato alla sfera pubblica, la soggettività alla collettività, funge da sensore per orientare le mosse dell'artista, le sue risposte agli stimoli che riceve dal sistema dell'arte. Il *Bel Paese* nasce da un sentimento di nostalgia, banale ma prevedibile in chi viaggia o vive all'estero per ragioni di lavoro, subito rovesciato nella sua parodia. Il logo dell'omonimo formaggio diventa un ampio tappeto

On the occasion of his first solo exhibition in New York, Maurizio Cattelan found himself at an organizational and psychological impasse. Two consecutive installation projects proved to be both impossible to carry out and too costly. What to do? Seeing that he felt like a jack-ass, he tried to externalize, as it were, those feelings of low self esteem, with a stroke of ingenuity that would both redeem him and save the show. Thus he exhibited an actual ass in the gallery, along with an opulent chandelier. This operation did not pass unnoticed within the microcosm into which it descended: the inhabitants and owner of the building where the gallery was located saw that the ass was removed the day after the show's opening, in compliance with regulations relating to domestic animals; a long sausage was exhibited in its place. The impasse became the very subject of the exhibition, and by playing with metaphors, the artist transformed a weakness into a strength. This took place in 1994, at Daniel Newburg in New York and the situation can be seen as emblematic of Cattelan's working method. Reacting to a state of mind, he creates an event that exposes the specificities of the context within which he is working and the social dynamics that can be glimpsed beyond that context.

The state of mind connects the private to the public sphere, subjectivity to collectivity; it functions as a sensor to orient the artist's movements, his responses to the stimuli he receives from the art system. Il Bel Paese (Lovely country) stems from a feeling of nostalgia, banal but predictable in one who travels or works abroad, but it is immediately turned into parody. The logo of the homonymous cheese becomes a broad circular carpet on which the public can walk, trampling upon the image of Italy. In La Ballata di Trotski *(Ballad of Trotsky), a horse, tied up and suspended in mid-air, is a perceived image (whether in reality or in some mass-media*

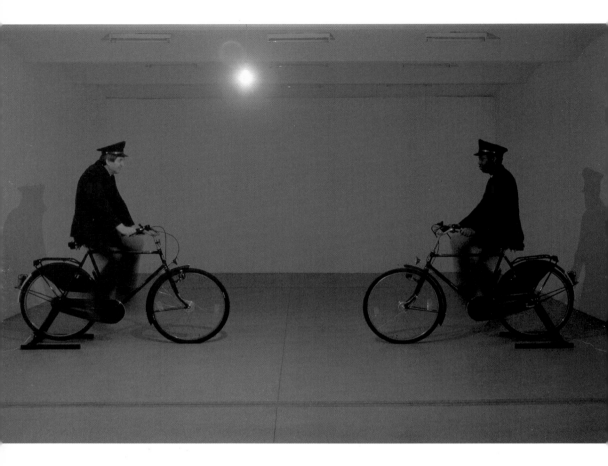

Dynamo Secession, 1997
materiale elettrico, due biciclette, due custodi,
dimensioni determinate dall'ambiente
electrical supplies, two bicycles, two museum attendants,
dimensions determined by space
Courtesy Wiener Secession, Wien

Novecento (Nineteenth Century), 1997 ▶
cavallo in tassidermia, 200 × 270 × 70 cm
horse in taxidermy, 79 × 106¹/₂ × 27¹/₂”
Castello di Rivoli - Museo d'Arte Contemporanea, Rivoli-Torino
Dono degli Amici Sostenitori del Castello di Rivoli

circolare su cui il pubblico può camminare, calpestando l'immagine dell'Italia. Il cavallo imbracato e sospeso a mezz'aria di *La Ballata di Trotski* è un'immagine percepita (non importa se nella realtà o in qualche *récit* mass-mediale) che rimanda ad uno stato esistenziale, ad un senso di spossessamento delle facoltà di decisione ed azione. Uno stato analogo, che per l'artista è evidentemente generalizzabile, è alluso nella rielaborazione della stessa immagine in *Novecento*, dove però al cavallo si allungano le gambe per toccare terra e superare lo stallo.

Invitato nel 1997 dalla Wiener Secession a tenere una personale nel seminterrato del museo, mentre al piano principale si tiene la mostra di un altro artista, installa due biciclette collegate a due generatori di corrente da cui si dipartono lunghi cavi elettrici che si inoltrano nelle quattro sale del seminterrato, salgono fino ai soffitti e accendono le lampadine con cui l'artista ha sostituito l'impianto di illuminazione. Ciò che è dato a vedere al pubblico è questa stessa debole luce, lo spazio spoglio da essa illuminato con irregolarità intermittente, e i due custodi del museo che rendono tutto ciò possibile pedalando seduti alle biciclette nell'ultima sala. La visibilità dell'opera è letteralmente delegata allo sforzo fisico degli operatori, che vi si applicano secondo un orario stabilito. Accettando di esporre in una zona secondaria della Wiener Secession, Cattelan tematizza la condizione di minorità in cui si trova e la trasforma, a Vienna come a New York, in una presenza di forte impatto emotivo. La reazione alla richiesta di una mostra personale da parte del Consortium a Digione nello stesso anno si concretizza invece nella decisione di chiudere un'ala

replay is unimportant) that refers to an existential state, to a sense of deprivation of the ability for decision and action. An analogous state, one that can evidently be generalized for the artist, is alluded to in the reworking of the same image in Novecento, *where, however, the horse's legs stretch down to touch the floor and go beyond the stall.*

In 1997 Cattelan was invited by the Wiener Secession to have a solo exhibition in the basement level of the museum, while an exhibition of another artist's work was to be held on the main floor. Cattelan installed two bicycles linked to two electrical generators, from which long electric cables emerged and led to the four rooms of the basement level, continued up to the ceilings and switched on the light bulbs that the artist had installed, replacing the normal lighting system. What the public saw was this dim light, which intermittently illuminated the bare space, and the two museum custodians who made it all possible by sitting on the bicycles in the last room and pedaling. The visibility of the work was literally delegated to the physical effort of the bike riders, who worked according to an established schedule. Agreeing to exhibit in a secondary area of the Wiener Secession, Cattelan thematicized the minority condition in which he found himself and, in Vienna as in New York, transformed it into a presence of strong emotional impact. That same year, when the Dijon Consortium invited Cattelan to have a solo exhibition, his reaction took the form of his decision to close off a wing of the space. He had a false wardrobe built, which, in fact, served as a door; in the remaining wing he hollowed out a rectangular pit, just like a tomb, visible at the center of the floor of the room and adjacent to the pile of earth that it had contained. Instead of exhibiting work upon work, Cattelan added void to void, and a strategy of escape, in fact, inserted tension into the exhibition space through the excess depicted, disconcerting the

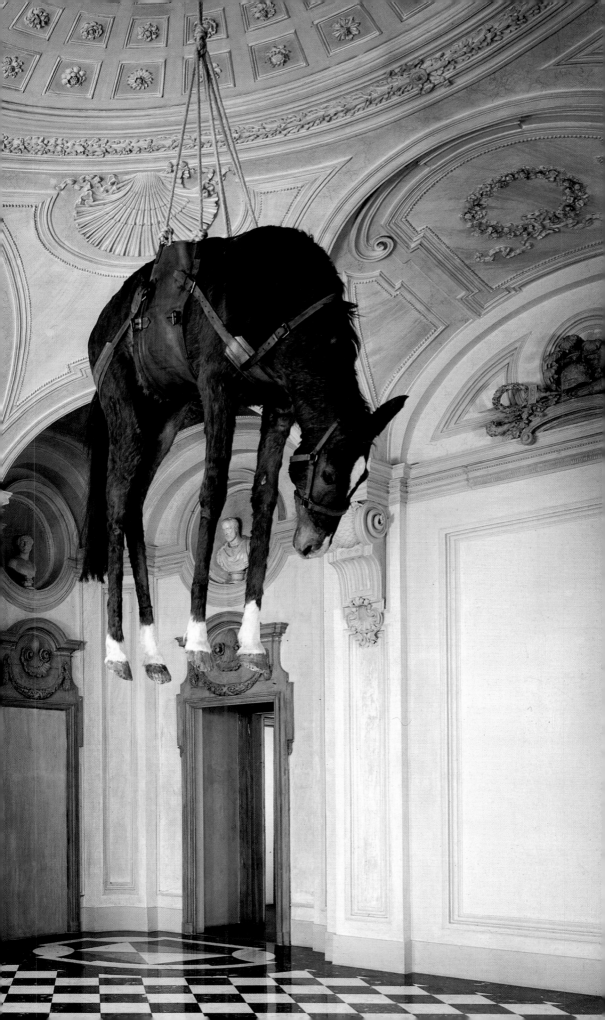

dello spazio facendo costruire un finto armadio che serve in realtà da porta e scavando nell'ala restante una fossa rettangolare, in tutto simile ad una tomba, visibile al centro del pavimento di una sala con accanto il mucchio di terra che conteneva.

L'artista aggiunge vuoto al vuoto, invece di esporre opere su opere. Una simile strategia di fuga innesta in realtà tensione nello spazio espositivo per l'eccesso che raffigura, e sconcerto nello spettatore che si interroga su un tale (apparente) autolesionismo.

L'ambiguità è di casa, presso Cattelan. Lui stesso dichiara esplicitamente che l'opera nasce da un'intuizione difficilmente traducibile in intenzionalità e in concetti chiari in tutte le loro premesse e conseguenze. Un'intuizione può essere geniale ma è sempre legata al caso, sfugge all'analisi e non dà origine ad un sistema. L'opera dunque fluttua nel mare dei significati, e resta in superficie. Come l'artista non si stanca di ripetere, la profondità non va ricercata perché non è raggiungibile, perché non c'è.

C'è però una grande possibilità di estensione, su questa superficie. Del suo lavoro Cattelan ha anche detto: "Credo [...] di rispondere alla necessità sempre più diffusa di nuovi argomenti morali... anche se alla fine ci si ritrova faccia a faccia con se stessi più che con il sistema... Penso che la vera situazione da scardinare sia quella interiore: più il mio lavoro si rivolge all'esterno più credo parli dei miei problemi, della mia interiorità ".[1]

Se il lavoro parla principalmente dell'interiorità, questa ha trovato numerose risonanze nell'interiorità degli altri. Il suo parlare di sé interessa e coinvolge molti.

spectator who questioned this (apparent) self-inflicted damage.

For Cattelan, ambiguity is home-grown. He himself has explicitly stated that the work stems from an intuition that is difficult to translate into intentionalities and into clear concepts in all their premises and consequences. An intuition can be clever, but it is always tied to chance, escapes analysis and does not result in a system. Thus the work floats amid a sea of meanings and remains on the surface. As the artist himself never tires of repeating, profundity should not be sought because it is not achievable, because it does not exist.
However there is a great possibility for expansion over this surface. Cattelan has also said of his work: "I believe [...] I respond to an increasingly widespread need for new moral arguments... even if in the end we find ourselves face to face with ourselves more than with the system... I think that the true situation to be undermined is the interior one: the more my work refers to the exterior the more I think it addresses my problems, my interior state ".[1]
If the work speaks principally of an interior state, it has often also resonated in the interior state of others. His reference to the self involves and interests many others.

In 1994 Cattelan decided to exhibit the ruins of the Padiglione d'Arte Contemporanea, destroyed by an attack that bore the mark of the Mafia. That year, organized crime struck the Milan museum, a wing of the Uffizi and a Roman church. Cattelan collected the plaster fragments in a large blue bag, similar to those used to carry clothes to the laundry; he exhibited these in Laure Genillard's Gallery in London and also created an analogous statement for the exhibition L'hiver de l'Amour *at the Musée d'Art Moderne de la Ville de Paris. In the latter venue, the rubble was exhibited in two rectangular blocks wrapped in transparent plastic, on top of a wooden base, in a*

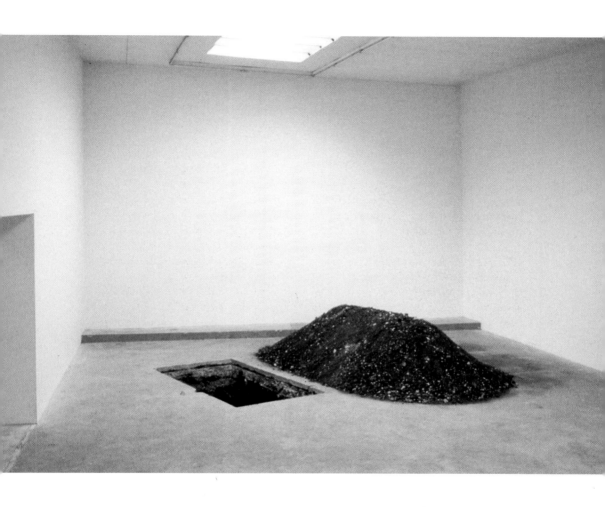

Senza titolo (*Untitled*), 1997
fossa, terra, 200 × 100 × 150 cm
ditch, earth, 79 × 39 1/2 × 59"
Courtesy Le Consortium, Dijon

Natale 95 (Christmas 95), 1995 ▶
neon sagomato, 50 × 120 cm
shaped neon, 19$^{1}/_{2}$ × 47$^{1}/_{2}$"
Courtesy Galleria Massimo De Carlo, Milano

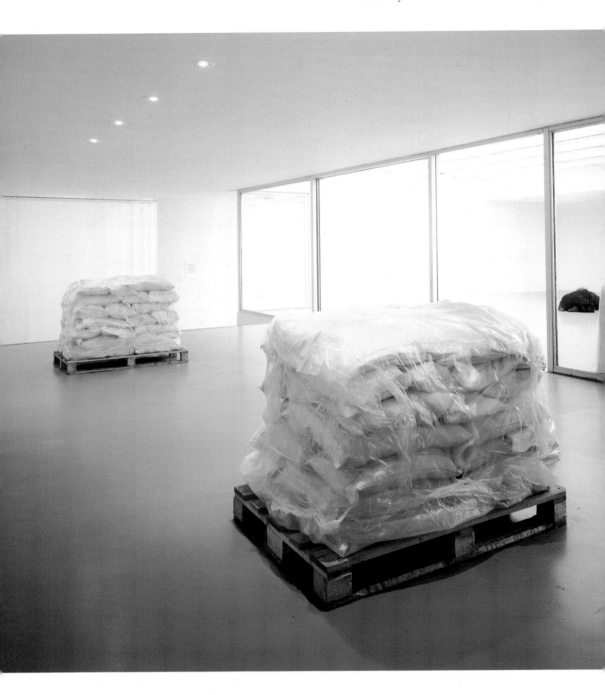

Lullaby (Ninna-nanna), 1994
legno, plastica, macerie edilizie, 100 × 120 × 135 cm
wood, plastic, rubble, 39$^{1}/_{2}$ × 47$^{1}/_{2}$ × 53"
ARC, Musée d'Art Moderne de la Ville de Paris Paris

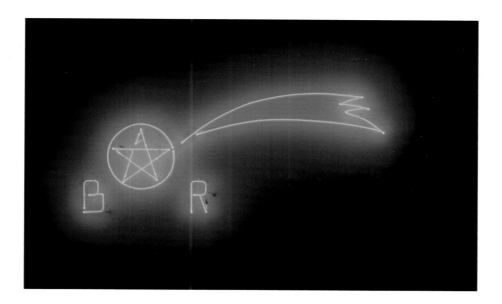

Nel 1994 decide di esporre le rovine del Padiglione d'Arte Contemporanea, distrutto da un attentato di stampo mafioso. In quell'anno il crimine organizzato ha colpito il museo milanese, un'ala degli Uffizi e una chiesa romana. Cattelan raccoglie i calcinacci dentro una grande borsa blu, simile a quelle usate per portare i vestiti in lavanderia, che espone da Laure Genillard a Londra. Un intervento analogo viene realizzato per la mostra *L'hiver de l'Amour*, al Musée d'Art Moderne de la Ville de Paris. Qui le macerie sono esposte in due blocchi rettangolari avvolti in plastica trasparente sopra una base di legno, in un assetto che riecheggia la scultura *minimal*. L'intenzione dell'artista è quella di esprimere la profonda emozione causata dall'evento criminale; l'auto-bomba di via Palestro esplode in un momento piuttosto confuso e drammatico della vita politica del nostro paese, e diffonde un senso di minaccia che tocca direttamente il mondo dell'arte. Assume un valore simbolico che l'artista coglie e sottolinea con l'atto dell'esposizione, senza alcun intento provocatorio.

Quelli di Cattelan non sono gesti dadaisti perché mancano della dirompenza che li giustificherebbe, e non per sua scelta o colpa. Gli artisti di oggi sanno di vivere in un'epoca tragica, ma sanno anche di non disporre più di un linguaggio che esprima

presentation that echoed minimal sculpture. The artist's intention was to express the profound emotion caused by the criminal event; the Via Palestro car-bomb exploded at a somewhat confused and dramatic moment in Italy's political life, and it spread a sense of threat that directly touched the art world. It assumed a symbolic value that the artist understood and emphasized with the action of his exhibition, without any provocative intent.

Cattelan's gestures are not dadaist, for they lack any disruption that could justify them. This is not the result of his own choice or fault; artists today know how to live in a tragic era, but they have learned to do so without availing themselves of a language that expresses tragedy. In the cultural field, authentic provocation serves to indicate an equally authentic and incurable contradiction. The modern rendition of the tragic is precisely the awareness of the irresolubility of the contradiction, and the impossibility of the choice. Instead, the reality we are living today is the neutralization of all conflict transformed into spectacle. And so the tragic is transformed into the tragi-comic, and thus indicates the extreme ambiguity into which reality has fallen, the reality of things and the words that we call them. Cattelan's black humor, certain excesses of apparent cynicism, move in this direction. At Daniel Buchholz in Cologne, the photograph of Aldo Moro with the star of the Red Brigades was transformed into the Christmas comet. Then there was the squirrel suicide, supine on the table in a

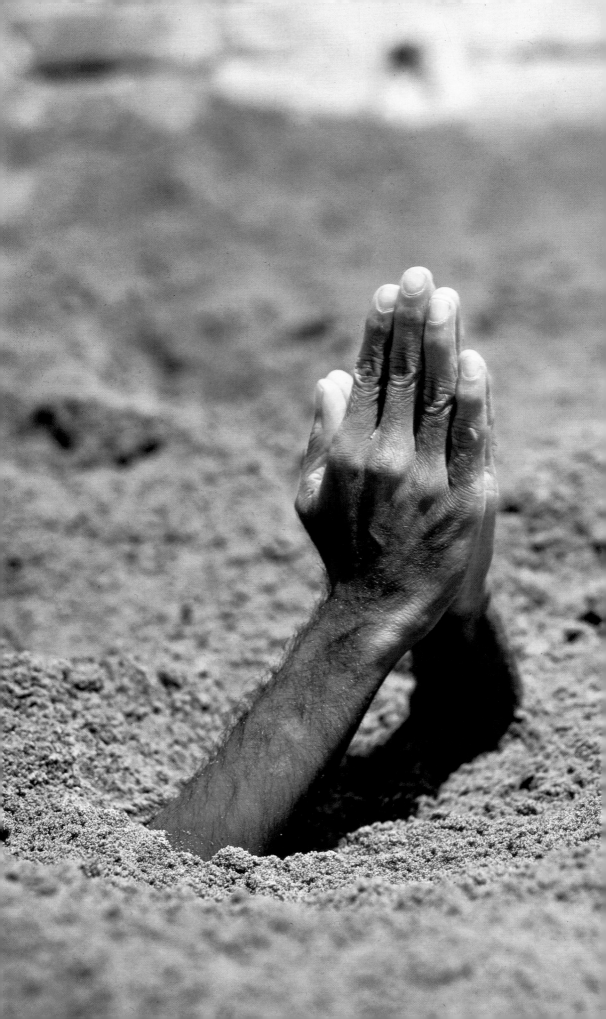

◀ *Mother (Madre)*, 1999
particolare/detail
fachiro, sabbia, dimensioni determinate dall'ambiente
fakir, sand, dimensions determined by space
XLVIII Biennale, Arsenale, Venezia

la tragedia. Una provocazione autentica, in campo culturale, serve a segnalare una contraddizione altrettanto autentica ed insanabile. Il tragico moderno è propriamente la consapevolezza della irresolubilità della contraddizione, e della impossibilità della scelta. La realtà che viviamo oggi è invece la neutralizzazione di ogni conflitto trasformato in spettacolo. Allora il tragico si trasforma in tragicomico, e segnala così l'estrema ambiguità in cui la realtà è precipitata, la realtà delle cose e delle parole che le nominano. L'umorismo nero di Cattelan, certi eccessi di apparente cinismo, vanno in questa direzione: si veda la fotografia di Aldo Moro con la stella delle Brigate Rosse trasformata in cometa di Natale, esposta da Daniel Buchholz a Colonia, e anche lo scoiattolo suicida, riverso sul tavolo a cui è seduto in una cucina in miniatura, con tanto di lavello e scaldabagno, la piccola pistola per terra, come nella favola pervertita di un adolescente cattivo...

Certo, non c'è nulla di conciliante in questo, e ogni ambiguità produce disagio. Invitato da Harald Szeemann alla Biennale di Venezia del 1999, realizza *Mother*, un progetto a cui pensa da tempo, e che coinvolge un fachiro indiano. In una delle aree presso le Corderie dell'Arsenale che Szeemann ha recuperato alla mostra l'artista dà vita ad una performance di rara forza drammatica. Per più volte durante i tre giorni dell'inaugurazione, il fachiro si lascia infatti seppellire completamente sotto la sabbia presente nella piccola sala, rimanendo con le sole mani visibili, che spuntano da terra immobili e congiunte. Con la sua azione il fachiro non fa che replicare per il pubblico veneziano ciò

miniature kitchen, complete with sink and water heater; small pistol on the ground, as if in a perverted tale of a reprobate adolescent...

Clearly there is nothing conciliatory about this work, and every ambiguity produces a sense of discomfort. Invited by Harald Szeemann to show at the 1999 Venice Biennale, Cattelan created Mother, *a project he had been thinking about for some time, which involved an Indian fakir. In one of the areas in the Arsenale, which Szeemann used for the exhibition, the artist produced a performance of rare dramatic power. Numerous times during the three days of the exhibition's opening, the fakir allowed himself to be completely buried beneath some sand that was in the small room. Only his hands remained visible, poking out, immobile and clasped. The fakir was merely replicating for his Venetian audience something that is a common practice in his native land. However the event was transformed into a "living sculpture," within a setting utterly different from its original context and without cultural mediation, but rather employing a methodology very close to spectacularity. The result was almost as disturbing as an inappropriate act or an abuse of power. It became a troublesome presence, because it seemed to touch upon a profound area of repression, blunted by an image both repulsive and seductive (in that it fundamentally refers to death), or because it poses questions about "difference" (cultural, ethnic), without furnishing answers.*

The grotesque as parodistic counter-melody of high culture (à la Bachtin!) is one possible interpretation of much of Cattelan's work. As Roberto Daolio has written, he is interested in intervening in the "displacements that are created in the transmission of specialized knowledge".[2]
The position he attempts to assume, and which he had already tried out in the production of a

Una domenica a Rivara,
(*A Sunday in Rivara*), 1991
lenzuola annodate, 1200 cm
knotted sheets, 522"
Castello di Rivara, Rivara

che nel suo paese d'origine pratica di consueto. Tuttavia la sua trasformazione in "scultura vivente", dentro un contesto tanto diverso da quello originario, senz'altra mediazione culturale e anzi con modalità così vicine all'aperta spettacolarizzazione, la rendono quasi disturbante come un atto improprio, o un sopruso. L'opera diventa allora una presenza molesta, perché sembra toccare una zona profonda del rimosso, rintuzzato da un'immagine repulsiva ed attraente ad un tempo (in quanto, in fondo, chiama in causa la morte), o perché pone domande sulla "differenza" (culturale, etnica), senza fornire risposte.

Il grottesco come controcanto parodistico dei saperi alti (*à la Bachtin!*) è una possibile lettura di molto lavoro di Cattelan. Come ha scritto Roberto Daolio, suo interesse è intervenire sulle "sfasature che si creano nella trasmissione dei saperi specializzati".[2]
La posizione che vuole assumere, e che aveva già sperimentato nella produzione di un design paradossale per non-funzionalità, è scelta per combattere contro l'idea stessa di specialismo, di sapere separato dalla complessità contraddittoria del reale.

Nel 1992, *Una domenica a Rivara* vede Cattelan impegnato per la prima volta in

paradoxical design for non-functionality, is chosen to combat the very idea of specialization, of knowledge separate from the contradictory complexity of reality.

In 1992, with Una domenica a Rivara (*A Sunday in Rivara*), *Cattelan was involved with a thematic show for the first time. The work, which he decided to create after some second thoughts, was a reflection upon knotted sheets hung from a window of the top floor of the medieval castle where the group show was held. The presence was not merely virtual, for the artist himself used the installation to escape from the site, the evening before the show's opening. The art system as a prison from which one escapes? Cattelan doesn't declare himself to be outside the game, but rather he has the desire to remain within the system and to observe its functioning from a position that allows a critical interpretation of its internal mechanisms, an interpretation cloaked in irony, in a sense of spectacle and humor, as the flight from the castle clearly announces.*

However in 1999 he returned to the castle, with full honors. The permanent collection of Castello di Rivoli acquired an impressive work that had been created for the first time the previous year, on the occasion of Manifesta 2, *a group exhibition in Luxembourg. The piece consists of an enormous cube of earth with a live olive tree rising up from the top. Compared to the first version, the earth cube in Rivoli is less perfectly squared-off and has the more naturalistic appearance of a gigantic piece of sod. However its placement in a room of the museum has the same strong effect of estrangement, given the short-circuit created between exterior and interior. This occurred earlier with works such as* Bar Bocconi, *1997, composed of the word "bar" in the form of three actual lightboxes, which functioned as a disorienting sign in whatever space it was placed, short of being the actual entrance to an*

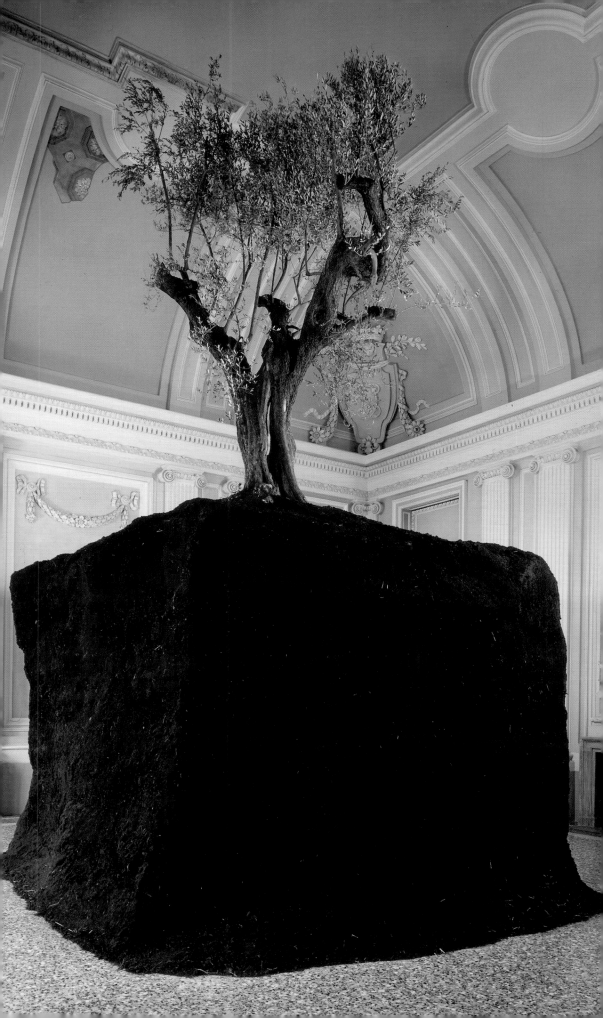

◄ *Senza titolo (Untitled)*, 1999
ulivo, terra, 800 × 500 × 500 cm
olive tree, dirt, 27 × 16¹/₂ × 16¹/₂'
Castello di Rivoli
Museo d'Arte Contemporanea, Rivoli-Torino

Senza titolo (Untitled), 1994
acrilico su tela, 100 × 120 cm
acrylic on canvas, 39²/₈ × 47¹/₄"
Courtesy Massimo De Carlo, Milano

Bar Bocconi, 1997
acciaio inossidabile, plexiglas,
materiale elettrico, 160 × 40 × 20 cm
stainless steel, plexiglas, electric material
63 × 15³/₄ × 8"
Courtesy Massimo De Carlo, Milano

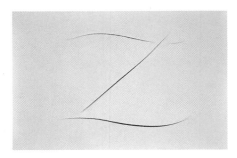

una mostra a tema. L'opera che decide di realizzare dopo qualche ripensamento è una teoria di lenzuola annodate che pende da una finestra all'ultimo piano del castello medievale dove si tiene la collettiva. Tale presenza non è solo virtuale, posto che l'artista stesso se ne serve per allontanarsi dal luogo la sera prima dell'inaugurazione. Il sistema dell'arte come una prigione da cui fuggire? Cattelan non si dichiara fuori dal gioco, c'è piuttosto in lui la volontà di stare nel sistema e di osservare il suo funzionamento da una posizione che consenta una lettura critica dei meccanismi interni, una lettura ammantata di ironia, di senso dello spettacolo e dell'umorismo, come la fuga dal castello chiaramente annuncia.

Nel 1999 però al castello fa ritorno, e con tutti gli onori. La collezione permanente del Castello di Rivoli acquisisce l'imponente lavoro realizzato per la prima volta l'anno precedente, in occasione della rassegna *Manifesta 2*, in Lussemburgo, un enorme cubo di terra vera sulla cui sommità svetta un ulivo, altrettanto vero. Rispetto alla sua prima versione, il cubo di terra si mostra, a Rivoli, meno perfettamente squadrato, ha l'aspetto più naturalistico di una gigantesca zolla. La sua collocazione in una sala del museo provoca invece lo stesso forte effetto di straniamento, dato il cortocircuito creato fra esterno e interno. Ciò avveniva già con opere quali *Bar Bocconi*, l'opera del 1997 composta dalla parola "bar" presentata sotto forma di vera e propria insegna luminosa, che funziona come segno spiazzante in qualunque spazio venga collocato, a meno che non sia davvero l'ingresso di un fantomatico bar.
L'ulivo però non si esaurisce in questo;

imaginary bar. However this wasn't the end of the olive tree; it couldn't be, given its literal enormity. One might say the work lives by its own excess and goes beyond any associations of ideas that arise. Related memories can go back as far as Pino Pascali and his cubic meter of earth, but here the proportions distort any harmonious relationship with the environment and with the viewer, who is forced to circle around the base of this natural sculpture, the apex of which is difficult to perceive, given the height. One might also think of Manzoni's Socle du monde, *knowing, however, that here, the work's cosmic evocation, while cloaked*

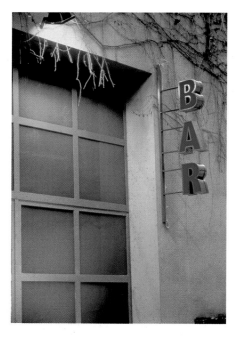

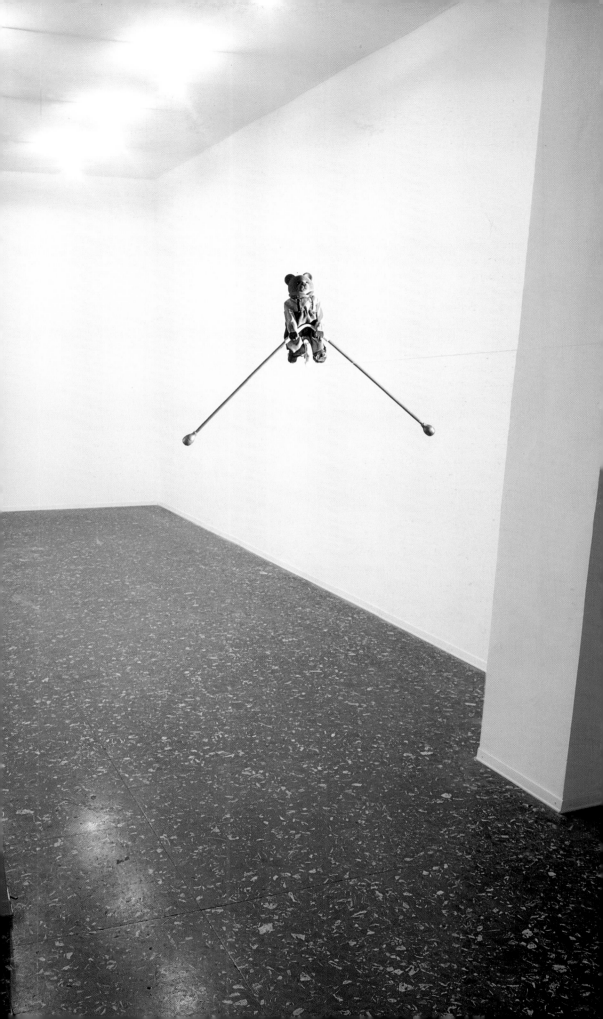

◄ *Senza titolo (Untitled)*, 1993
orsetto, filo, motore,
dimensioni determinate dall'ambiente
teddy bear, wire, motor,
dimensions determined by space
Galleria Massimo De Carlo, Milano

Picasso saluta i visitatori nella sala d'ingresso
al Museum of Modern Art, New York, 1998
Picasso greetings visitors at the entrance area
of the Museum of Modern Art, New York, 1998

non può farlo, data la sua letterale
enormità. L'opera, si può dire, vive del
suo proprio eccesso ed eccede le
associazioni di idee che può far scaturire.
La memoria può correre fino a Pino
Pascali e al suo metro cubo di terra, ma
qui le proporzioni stravolgono ogni
rapporto armonico con l'ambiente e con
il fruitore, costretto a circolare intorno al
basamento di questa scultura naturale il
cui apice, data l'altezza, risulta
difficilmente percepibile. Si può pensare a
Socle du monde di Manzoni, sapendo però
che la sua evocazione cosmica, sia pure
anch'essa ammantata di ironia, si rovescia
qui in teatralità e in una punta di
sarcasmo. Ogni riferimento, ogni
relazione di senso passa attraverso il
grande impatto che l'opera procura, e che
li rende insufficienti. Anche la tradizione
del *ready-made* sembra qui venire evocata,
eventualmente, solo per essere
parodizzata.
La parodia sembra governare anche
quella specie di trasmigrazione dei
simboli che Cattelan genera all'insegna
del confronto simultaneo, e ovviamente
stridente, fra "alto" e "basso" nella stessa
opera. In una serie senza titolo di
monocromi, l'iniziale di Zorro, che l'eroe
di fumetti, cinema e televisione incide a
colpi di spada per siglare le sue azioni,
viene riportata sulla tela con tre tagli
incisi nella superficie, come in Fontana.
Al Moma di New York, invece, viene
sovrapposta Disneyland. Invitato dal
Museum of Modern Art nell'ambito delle
Project Rooms, Cattelan non si è
accontentato di una sala ma ha preso tutta
la lobby del museo, sia pure ad orari
stabiliti. Due mimi, un uomo e una
donna, si alternano infatti nel travestirsi
da Pablo Picasso vecchio, indossando un
grande faccione un po' carnevalesco, coi
capelli bianchi, maglietta a righe e

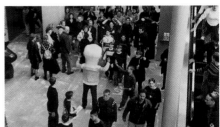

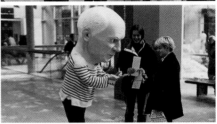

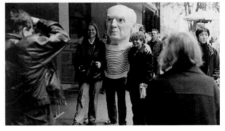

*in irony, is overturned into theatricality and
into a point of sarcasm. Every reference, every
relationship of meaning passes through the
great impact that the work acquires, making
such references insufficient. The tradition of the
ready-made possibly seems to be evoked here as
well, only to be parodied.
Parody also seems to govern that sort of
transmigration of symbols that Cattelan
generates under the banner of a simultaneous
and obviously strident comparison between
"high" and "low" in the same work. In an
untitled series of monochrome pieces, the "Z"
that Zorro, the comic book, film and TV hero,
carves with his sword to mark his actions, is
drawn with three cuts made on a canvas, as in
Fontana's work. On another occasion,
Disneyland has been superimposed upon New
York's Museum of Modern Art. Invited by the*

Senza titolo (Untitled), 1998
stampa cibachrome, 183 × 228,6 cm
CB print, 72 × 90 ”
Courtesy Marian Goodman Gallery, New York
e/and Estate of Roy Lichtenstein

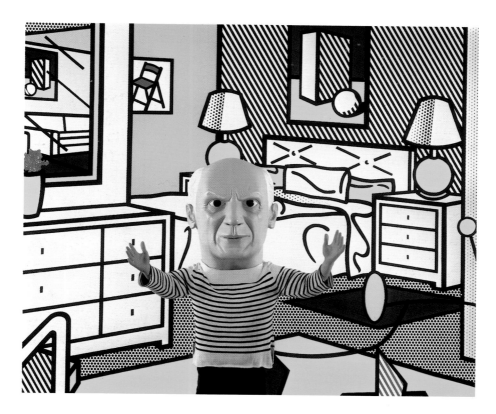

pantaloni blu. Aggirandosi fra atrio e biglietterie, Picasso intrattiene i visitatori, si fa fotografare con loro dentro e fuori il museo, saltella per ogni dove con gran sorpresa dei bambini. Come un Mickey Mouse tridimensionale, o la mascotte di qualche centro commerciale che si agita allo scopo di attirare il pubblico: la sua presenza è pensata proprio per porre in primo piano tutta l'attività mercantile, tutto l'aspetto "merchandising", che sostiene l'attività della maggior parte delle istituzioni culturali, ivi compreso il museo newyorkese, vera cattedrale dell'arte moderna.

Nel 1993 nella galleria di Massimo De Carlo a Milano un orsacchiotto equilibrista corre in bicicletta

Museum to exhibit in its Project Room series, Cattelan was not content with a room, but took over the entire lobby, although at pre-established hours. Two mimes, a man and a woman, took turns dressing up as the elderly Pablo Picasso, sporting a large, carnival-like face mask and white hair and wearing a striped T-shirt and blue trousers. Walking around the lobby and admissions desk, Picasso engaged in conversation with visitors, had himself photographed with them, inside and outside the museum, and frolicked about to the great surprise of the children present. He was like a three-dimensional Mickey Mouse, or some shopping center mascot who races about to draw in the public. His presence was conceived precisely to emphasize all the commercial activity, the entire "merchandising" aspect, that supports the activity of most cultural

Tarzan & Jane, 1993
due costumi, dimensioni a misura d'uomo
two costumes, dimensions determined by models' size
Galleria Raucci/Santamaria, Napoli

Errotin, le vrai lapin
(*Errotin, il vero coniglio - Errotin, the Real Rabbit*), 1994
costume, dimensioni a misura d'uomo
costume, dimensions determined by model's size
Courtesy Emmanuele Perrotin, Paris

ininterrottamente, avanti e indietro, su una corda sospesa fra due pareti dello spazio. Lo spettatore può vedere l'opera soltanto dall'esterno attraverso la finestra, perché la porta della galleria è stata murata. Per tutta la durata della mostra il gallerista sfrattato svolge il suo normale lavoro in un altro luogo e i visitatori si accontentano di quella visione da lontano e da un unico punto di vista. Più che la scelta dell'orsacchiotto in bicicletta, suggerita da un analogo giocattolo visto in un negozio di New York, importano le condizioni della sua visibilità e il fatto che sia stato l'artista ad imporle, ponendo così in questione il privilegio di cui la sua figura gode all'interno del sistema dell'arte. Nello stesso anno ai galleristi napoletani Raucci/Santamaria tocca di incarnare in prima persona il concetto di opera d'arte elaborato da Cattelan. Per tutta la durata della mostra i due devono stare in galleria camuffati da leone, indossando cioè due costumi carnevaleschi fatti realizzare appositamente da un laboratorio di Cinecittà. L'anno successivo Emmanuel Perrotin, responsabile di Ma Galerie a Parigi, viene calato nelle incredibili sembianze di un grosso coniglio rosa dal corpo a forma di pene. Tutto questo rappresenta un modo efficace di contestualizzare la galleria e i suoi gestori come funzioni di una struttura di cui si scandagliano i risvolti ideologici, gli specifici rapporti che vi si creano, amicali, economici e di potere. Il linguaggio grottesco denota soltanto l'aggressività divertita con cui un simile rapporto viene tematizzato.

Con *A Perfect Day* del 1999 è ancora De Carlo a sottoporsi alla più spietata di queste operazioni, relativamente a ciò che può suggerire a proposito dei rapporti fra artista e mercante: la mostra si tiene soltanto la sera dell'inaugurazione, e

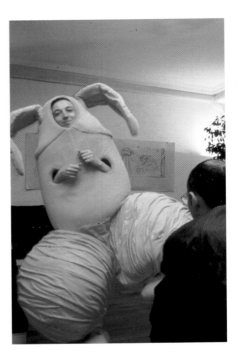

Lavorare è un brutto mestiere
(Working is a bad Job), 1993
manifesto a colori, 270 × 580 cm
color poster, 106 × 228"
XLV Biennale, Corderie, Venezia

A Perfect Day (Un giorno perfetto), 1999 ▶
persona, nastro adesivo,
dimensioni determinate dall'ambiente
person, adhesive tape,
dimensions determined by the space
Galleria Massimo De Carlo, Milano

consiste nella presentazione al pubblico del gallerista letteralmente applicato al muro tramite nastri adesivi che lo coprono quasi interamente, lasciando liberi solo la testa, le mani e i piedi, come in una grottesca (ma non per questo meno impressionante) crocifissione.

Le strategie con cui Cattelan si introduce ed opera nel sistema dell'arte non si accontentano di svolgere i ruoli e le funzioni normalmente assegnati. Molte di esse vengono elaborate in clandestinità, come l'artista stesso dichiara, con uno scambio e una sovrapposizione di ruoli al limite dell'abusivismo. Nel 1992 progetta la Fondazione Oblomov e coinvolge privati per sovvenzionare un artista, al quale è richiesto di non esporre per un anno intero. Per *Aperto 93* alla Biennale di Venezia cede a pagamento il suo spazio espositivo ad una casa produttrice di profumi, che vi installa un manifesto

institutions, including this particular New York museum, a true cathedral of modern art.

In 1993, in Massimo De Carlo's gallery in Milan, a teddy-bear tightrope-walker rode a cycle uninterruptedly, back and forth, across a rope suspended between two walls of the space. The spectator could see the work only from outside, through the window, because the gallery door was walled up. For the entire duration of the show, the evicted gallery owner carried out his normal work in another place, and visitors had to be happy with that view from afar and from a single viewpoint. What mattered more than the choice of the teddy-bear on a bicycle, suggested by an analogous toy seen in a shop in New York, were the conditions of its visibility and the fact that it was the artist who imposed them, thereby bringing into question the privileges he is allowed by the art system. That same year, at the gallery of Raucci/Santamaria in Naples, Cattelan decided to create a first-person embodiment of the

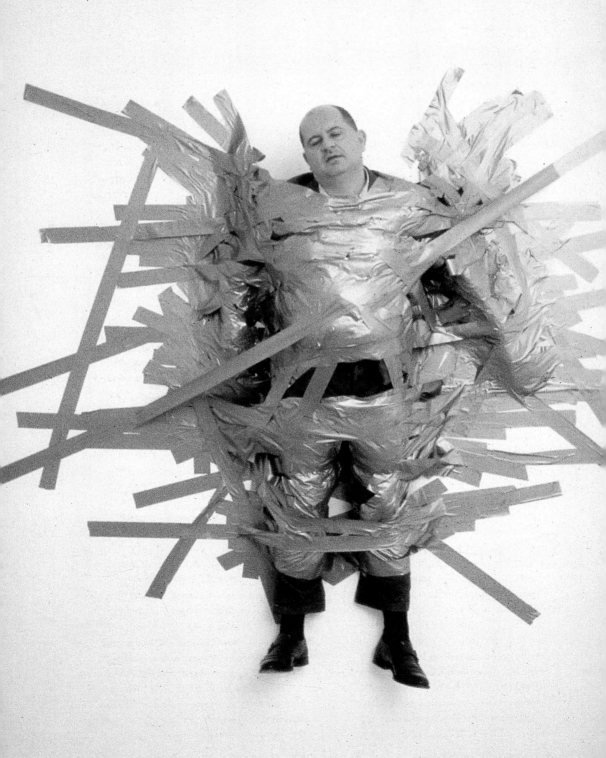

Turisti (Tourists),1997 ▶
piccioni in tassidermia, dimensioni determinate dall'ambiente
pigeons in taxidermy, dimensions determined by space
XLVII Biennale, Padiglione Italia, Girdini, *Venezia

pubblicitario. Per la mostra *Interpol* a Stoccolma nel 1996 ottiene che la sua partecipazione si trasformi nell'istituzione del premio in denaro "Interprize" da assegnare ogni anno a chi abbia creato nuove strutture per la promozione dell'arte; per la prima edizione l'artista stesso premia la rivista francese "Purple Prose".

Come contributo a *Crap Shoot*, mostra allestita presso la fondazione De Appel ad Amsterdam nello stesso anno, organizza addirittura il furto di tutto ciò che trova all'interno di una importante galleria cittadina (opere d'arte, arredi e materiali di ufficio) che poi espone nello spazio a lui assegnato in mostra con il significativo titolo di *Another Fucking Ready-made*. Se la tradizione dell'oggetto trovato in arte ha legittimato ogni sorta di appropriazione, se la decontestualizzazione è stata ritenuta la condizione necessaria e sufficiente all'attribuzione di valore, non stupisce che l'artista voglia verificare una tale logica portandola alle conseguenze estreme, e ponendo in questione la legittimazione di un atto, per altri versi illegittimo, in nome del contesto in cui si compie.

Significativamente queste azioni toccano direttamente il piano economico della produttività artistica, tuttavia l'interesse di Cattelan si indirizza anche a questioni di carattere più generale, più teoriche, che emergono per esempio nel suo rapporto operativo con gli altri artisti.

Alla Biennale veneziana del 1997 viene invitato da Germano Celant a collaborare con Enzo Cucchi ed Ettore Spalletti nell'allestimento del Padiglione Italia, dedicato unicamente a loro tre. La collaborazione lascia emergere tre nature quanto mai differenti. Cattelan realizza opere che valgono come fattori di disturbo nella percezione dell'opera altrui, nel caso del lampadario appeso a

concept of the work of art. Throughout the length of the exhibition, the two gallery owners had to remain in the gallery, disguised as lions, wearing two carnival costumes specially made by a Cinecittà workshop. The following year, Emmanuel Perrotin, the director of Ma Galerie in Paris, found himself sporting the incredible features of a large pink rabbit with a penis-shaped body. All this represented an efficacious way to contextualize the gallery and its directors as functions of a structure, the ideological implications of which are sounded out, along with the specific relationships – those dealing with friendships, economics and power – that are created there. The grotesque language denotes only the amused aggressiveness with which this sort of relationship is thematicized.

With A Perfect Day, *1999, it is again De Carlo who is subjected to the most merciless of these operations, in terms of what artist-dealer relationships can suggest. The piece existed solely on the evening of the opening and consisted in the presentation to the public of the gallery owner, literally affixed to the wall by adhesive tape that almost entirely covered him, leaving free only his head, hands and feet, like a grotesque (which made it no less striking) crucifixion.*

It is not enough for the strategies by which Cattelan introduces himself and works within the art system to carry out the normally assigned roles and functions. Many of these strategies are elaborated in clandestine conditions, as the artist himself has stated, with an exchange and a superimposition of roles at the limits of lawlessness. In 1992 he designed the Oblomov Foundation and involved private sources to subsidize an artist, who was asked to not exhibit for an entire year. For Aperto 93 *at the Venice Biennale, he leased his exhibition space to a perfume company, which installed an advertising poster there. For* Interpol *in Stockholm in 1996 he arranged for his*

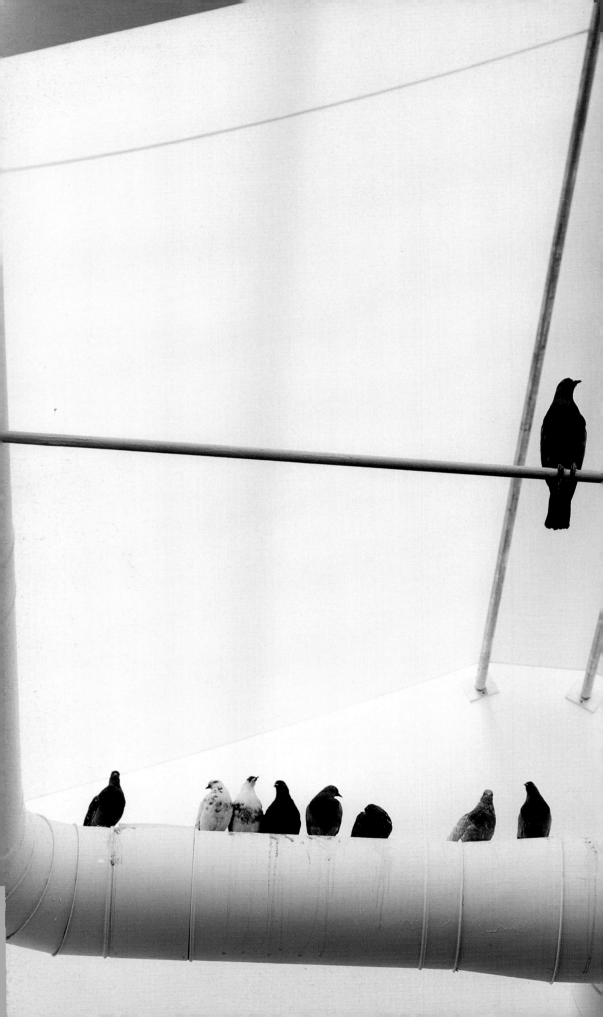

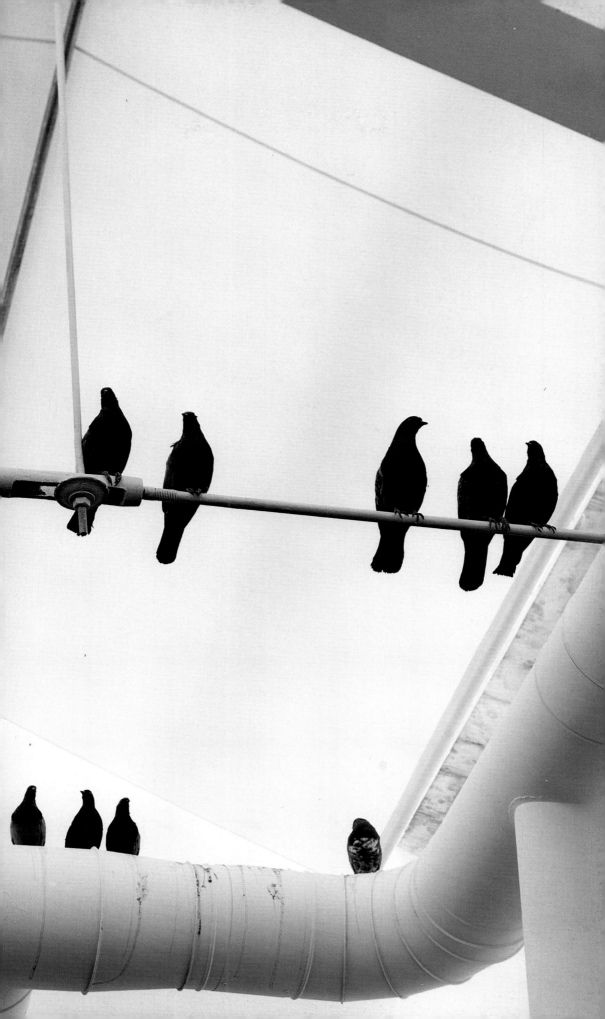

ridosso del quadro di Cucchi, o come commento (auto)ironico nel caso dei "frammenti di realtà" introdotti in mostra, cioè le biciclette appoggiate al muro accanto ai monocromi di Spalletti e i piccioni appollaiati lungo i tubi dell'aerazione, sulla moquette le tracce della loro presenza...

Nella sua personale dello stesso anno presso la nuova galleria di Perrotin a Parigi, rifà pezzo per pezzo la mostra di Carsten Hoeller che si tiene nello stesso momento nell'attigua galleria Air de Paris. Lo spettatore vive un temporaneo *détournement* vedendo per due volte le stesse opere allestite nello stesso modo, per constatare poi di assistere ad un'operazione che nega il ruolo dell'artista come inesausto produttore di novità formali.

È la sensazione della separatezza dell'arte dalla sfera più ampia della comunicazione sociale, o della realtà *tout court*, che spinge Cattelan a riflettere sull'insufficienza che connatura molti tentativi, pur generosi, di superarla. La sua partecipazione all'edizione 1997 di *Skulptur, Projekte in Münster*, rassegna decennale interamente dedicata al rapporto fra l'opera d'arte e lo spazio urbano ha rappresentato una buona occasione di riflessione. Oltre a realizzare la sua scultura, un'orrorifica "Donna del Lago", la statua in gomma di

participation to be transformed into the establishment of a cash prize, "Interprize," to be awarded each year to someone who created new structures for the promotion of art; the first year, the artist himself awarded the prize to the French magazine "Purple Prose".

As his contribution to Crap Shoot, *an exhibition installed that same year at the De Appel Foundation in Amsterdam, Cattelan organized the theft of everything inside an important gallery in the city (art works, furnishings and office equipment). He then exhibited these things in the space assigned to him in the show, with the significant title* Another Fucking Ready-made. *If the tradition of the found object in art has legitimized every sort of appropriation, if de-contextualization has been considered the necessary and sufficient condition for attribution of value, it shouldn't be surprising that the artist would choose to verify this sort of logic, carrying it to extreme consequences and bringing into question the legitimacy of an illegitimate act in the name of the context in which it is carried out.*

Significantly, these actions directly touch upon an economic plan for artistic productivity. Yet Cattelan's interest is also directed toward questions of a more general, more theoretical nature, which emerge, for example, in his working relationship with other artists. At the 1997 Venice Biennale he was invited by

◀ *Another Fucking Ready-Made (Un altro fottuto ready-made)*, 1996
opera realizzata con materiali rubati alla Bloom Gallery, Amsterdam,
dimensioni determinate dall'ambiente
created works from stolen exhibition at Bloom Gallery, Amsterdam,
dimensions determined by space
De Appel Foundation, Amsterdam

Out of the Blue (Fuori dal blu), 1997
manichino in lattice abbigliato, h. 186 cm
dummy dressed in latex , h. 73 1/2"
Courtesy Westfälisches Landesmuseum, Münster

un cadavere femminile sprofondato nell'Aasee con i piedi legati ad una grossa pietra, che infonde brividi da *film noir*, l'artista interviene anche a commentare i progetti artistici che nel corso delle tre edizioni della mostra non si sono potuti realizzare. Coinvolge il critico Francesco Bonami, che riscrive i progetti sotto forma di favole e la disegnatrice per bambini Edda Koechl che le illustra.

I ventuno brevi racconti nascono dai ricordi di coloro che hanno seguito a suo tempo i lavori e dall'elaborazione fantastica dell'autore, e si pongono dichiaratamente come un intervento sulla memoria individuale, il racconto orale e la scrittura nell'epoca delle immagini. Il loro tono irriverente (qualche volta a sproposito) segnala però che essi afferiscono anche a qualcosa d'altro, e cioè alla scarsa attenzione che spesso le pratiche artistiche mostrano nel

Germano Celant to collaborate with Enzo Cucchi and Ettore Spalletti in the installation of the Italian Pavilion, dedicated solely to the work of these three artists. This collaboration allowed three utterly different natures to emerge. Cattelan created works that functioned as factors that disturbed one's perception of the work of the others: the chandelier hung right next to Cucchi's painting, or as (self)ironic comments, the "fragments of reality" introduced into the exhibition, namely the bicycles leaning against the wall next to Spalletti's monochrome pieces and the pigeons roosting along the ventilation ducts, with "traces" of their presence left of the carpeting below.... In his most recent solo exhibition, in Perrotin's new gallery in Paris, Cattelan recreated, piece by piece, the Carsten Hoeller show, which was being held at the same time in the adjacent Air de Paris gallery. The viewer experienced a temporary sense of "embezzlement," seeing the same works twice, installed in the same fashion, before recognizing

Love saves Life (*L'amore salva la vita*), 1995
asino, cane, gatto, gallo in tassidermia,
190 × 120 × 60 cm
ass, dog, cat, rooster in taxidermy,
75 × 47¹/₂ × 23¹/₂"

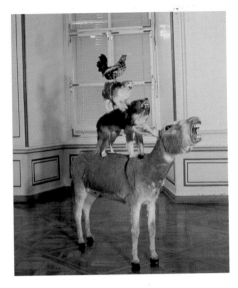

rispondere alle domande poste dalla socialità.

Il lavoro di Cattelan è la messa in questione del rapporto fra l'artista e il suo esterno (il mondo, il reale, la società, il pubblico, la città) nel senso che il tema di molte sue operazioni, esplicitato o solo alluso, è questo stesso rapporto, visto nella sua problematicità più che nelle sue possibilità.

Ad *Aperto 93* la realtà nel suo aspetto economico fa irruzione nel luogo espositivo e sostituisce l'opera d'arte; con le macerie del Padiglione d'Arte Contemporanea di Milano viene richiamato un evento contingente ma di forte significato politico e come in diversi altri casi l'opera diviene un indicatore di tensioni e contraddizioni generati nel campo sociale. *Stand abusivo* si chiama per esempio l'intervento organizzato nel 1991 alla Fiera di Bologna. L'artista aveva in precedenza creato una squadra di calcio composta da immigrati senegalesi chiamata A.C. Forniture Sud, che ha partecipato a tornei regionali in Emilia Romagna. La squadra è stata impiegata anche per una gara di calcio da tavolo che aveva la particolarità di usare un tavolo fatto realizzare dall'artista e adatto a due squadre di undici giocatori ciascuna, come nel calcio vero. Particolare interessante, il logo dello sponsor ideato (inventato) per la squadra era la parola *Rauss*, lo slogan nazista indirizzato agli ebrei. Con queste operazioni, l'artista metteva in relazione il calcio come intrattenimento popolare con il problema del razzismo che il fenomeno dell'immigrazione già faceva sorgere nel nostro paese. D'altra parte la clandestinità come condizione di vita e di lavoro di molti immigrati viene allusa

the presence of an operation that negated the role of the artist as an indefatigable producer of formal innovations.
It is the sensation of the separateness of art from the broader sphere of social communication, or simply of reality, that pushes Cattelan to reflect on the insufficiency that makes it second nature for many attempts, while generous, to go beyond that boundary.

His participation in the 1997 Skulpture, Projekte in Münster, a decennial survey show, dedicated entirely to the relationship between artwork and urban space, represented a good occasion for reflection. In addition to creating his sculpture, a horrific "Lady of the Lake," the rubber statue of a female corpse, sunk in the Aasee, its feet tied to a large stone, inspiring film noir shudders, the artist also participated by commenting on his art projects that, over the course of the exhibition's three installments, could not be realized. He involved the critic Francesco Bonami, who rewrote the projects in the form of fables, and the children's illustrator, Edda Koechl, who illustrated them. The twenty-one short stories emerged from the memories of those who had followed the artist's

Love lasts forever (*L'amore dura per sempre*), 1997
scheletri di asino, cane, gatto, gallo, 210 × 120 × 60 cm
skeletons of ass, dog, cat, rooster, 82$^{1/2}$ × 47$^{1/2}$ × 23$^{1/2}$"
Courtesy Westfälisches Landesmuseum, Münster

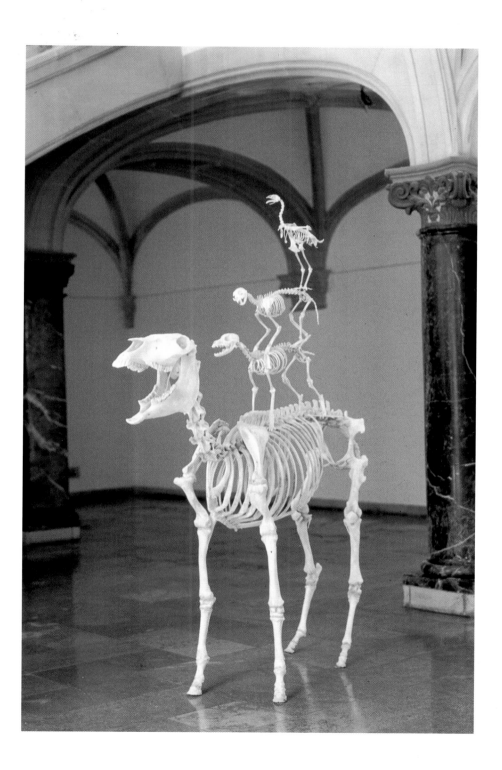

Senza titolo (Untitled), 1996
fotografia, 50 × 60 cm
photograph, 19$^{1/2}$ × 23$^{1/2}$"

A.C. Forniture Sud
(A.C. Southern Supplies), 1991
collage fotografico, 77 × 100 cm
photographic collage, 30¹/₂ × 39¹/₂"
Courtesy Galleria Massimo De Carlo, Milano

Senza titolo (Untitled),1999 ▶
granito nero, 220 × 299 × 60 cm
black granite, 86⁵/₈ × 118¹/₈ × 23⁵/₈ "
Courtesy Antony D'Offay Gallery, London

nello Stand alla Fiera, cioè nel tavolino su cui Cattelan dispone i gadgets di *Rauss* da vendere a sostegno della sua squadra.

A volte il rapporto con l'esterno è pensato come commento intorno a segni, immagini o personalità di grande significato o rilievo. Il muro realizzato per la sua personale da Anthony D'Offay a Londra nel 1999 parte da una riflessione sulla funzione del monumento funebre eretto per ricordare una catastrofe, un evento che ha segnato dolorosamente la collettività. Il riferimento, dichiarato, è al memoriale eretto a Washington e dedicato al Vietnam, un lunghissimo muro che reca incisi i nomi dei soldati americani caduti in quella guerra. L'operazione di Cattelan, vale, naturalmente, anche qui come controcanto parodistico, e se vogliamo come il classico metaforico pugno nello stomaco. Il suo muro, in granito nero, lungo tre metri e alto due e mezzo per uno spessore di sessanta centimetri, reca inciso l'elenco delle partite perse dalla nazionale di calcio inglese. Non è solo un affronto al sentimento collettivo o nazionalistico, non è solo un attacco alla retorica del *politically correct*. È anche l'invito a pensare al rovescio degli eventi, importanti o meno, alla negatività dell'esperienza come occasione formativa, strumento di conoscenza, al pari dei momenti vincenti.
L'opera che presenta per la sua personale alla Kunsthalle di Basilea nello stesso anno viene senz'altro definita provocatoria dalla stampa non specializzata che se ne occupa, e non senza ragione. In un'ampia sala vuota, sopra una moquette di un rosso acceso, l'artista colloca la statua di Giovanni

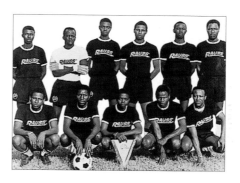

work and his imaginative interpretations; these stories then were clearly offered as an intervention on individual memory, the oral telling and the writing at the time the images were created. However their irreverent tone (sometimes full of blunders) indicated that they also referred to something else, namely to the scant attention that artistic practices often give in response to questions posed by social issues.

Cattelan's work consists in the doubting of the relationship between the artist and his external world (the world, reality, society, the public, the city), in the sense that the theme of many of his operations, explicated or only alluded to, is this very relationship, seen more in terms of its problematic nature than in terms of its possibilities. At Aperto 93, economic reality was made to erupt within the exhibition space, replacing the work of art. The Padiglione d'Arte Contemporanea in Milan rubble brought to mind an event that was contingent but extremely significant politically, and, as in various other cases, the work became an indicator of tensions and contradictions generated in the social field.
For example, Stand abusivo *(Illegal stand) recalled the intervention organized in 1991 at the Bologna Art Fair. Earlier, the artist had created a soccer team made up of Senegalese immigrants, called* A.C. Forniture Sud *(A.C. southern supplies), which participated in regional competitions in Emilia Romagna. The*

SCOTLAND v ENGLAND 2-1	CZECHOSLOVAKIA v ENGLAND 2
SCOTLAND v ENGLAND 3-0	HUNGARY v ENGLAND 2-1
ENGLAND v SCOTLAND 1-3	SCOTLAND v ENGLAND 2-0
SCOTLAND v ENGLAND 7-2	ENGLAND v WALES 1-2
SCOTLAND v ENGLAND 5-4	AUSTRIA v ENGLAND 2-1
ENGLAND v SCOTLAND 1-6	BELGIUM v ENGLAND 3-2
ENGLAND v WALES 0-1	WALES v ENGLAND 2-1
SCOTLAND v ENGLAND 5-1	SCOTLAND v ENGLAND 3-1
ENGLAND v WALES 3-5	ENGLAND v SCOTLAND 0-1
ENGLAND v SCOTLAND 2-3	SWITZERLAND v ENGLAND 2-1
SCOTLAND v ENGLAND 1-0	WALES v ENGLAND 4-2
ENGLAND v SCOTLAND 2-3	YUGOSLAVIA v ENGLAND 2 1
ENGLAND v SCOTLAND 2-3	SWITZERLAND v ENGLAND 1-C
SCOTLAND v ENGLAND 2-1	ENGLAND v SCOTLAND 1-3
ENGLAND v SCOTLAND 1-2	SWEDEN v ENGLAND 3-1
SCOTLAND v ENGLAND 4-1	ENGLAND v REPUBLIC of IRELAND
ENGLAND v SCOTLAND 1-2	SPAIN v ENGLAND 1-0
SCOTLAND v ENGLAND 2-1	ENGLAND v UNITED STATES 0
SCOTLAND v ENGLAND 2-0	ENGLAND v SCOTLAND 2-3
IRELAND v ENGLAND 2-1	ENGLAND v HUNGARY 3-6
SCOTLAND v ENGLAND 3-1	ENGLAND v URUGUAY 1-2
ENGLAND v IRELAND 0-3	HUNGARY v ENGLAND 7-1
ENGLAND v WALES 1-2	URUGUAY v ENGLAND 4-2
ENGLAND v SCOTLAND 0-3	YUGOSLAVIA v ENGLAND 1-0
ENGLAND v SCOTLAND 0-1	WALES v ENGLAND 2-1
IRELAND v ENGLAND 2-1	FRANCE v ENGLAND 1-0
ENGLAND v WALES 1-2	PORTUGAL v ENGLAND 3-1
SCOTLAND v ENGLAND 2-0	ENGLAND v IRELAND 2-3
ENGLAND v SCOTLAND 0-1	ENGLAND v USSR 0-1
ENGLAND v WALES 1-3	YUGOSLAVIA v ENGLAND 5-0
ENGLAND v WALES 1-2	BRAZIL v ENGLAND 2-0
IRELAND v ENGLAND 2-0	MEXICO v ENGLAND 2-1
ENGLAND v SCOTLAND 1-5	PERU v ENGLAND 4-1
SCOTLAND v ENGLAND 1-0	ENGLAND v SWEDEN 2-3
SPAIN v ENGLAND 4-3	HUNGARY v ENGLAND 2-0
SCOTLAND v ENGLAND 2-0	SPAIN v ENGLAND 3-0
FRANCE v ENGLAND 5-2	AUSTRIA v ENGLAND 3-1
SCOTLAND v ENGLAND 2-1	BRAZIL v ENGLAND 3-1
ENGLAND v WALES 1-2	ENGLAND v HUNGARY 1-2

SCOTLAND v ENGLAND 2-0
FRANCE v ENGLAND 5-2
ENGLAND v SCOTLAND 1-2
ENGLAND v ARGENTINA 0-1
BRAZIL v ENGLAND 5-1
SCOTLAND v ENGLAND 1-0
ENGLAND v AUSTRIA 2-3
ENGLAND v SCOTLAND 2-3
WEST GERMANY v ENGLAND 1-0
ENGLAND v YUGOSLAVIA 0-1
BRAZIL v ENGLAND 2-1
ENGLAND v BRAZIL 0-1
ENGLAND v WEST GERMANY 2-3
ENGLAND v WEST GERMANY 1-3
ENGLAND v IRELAND 0-1
ITALY v ENGLAND 2-0
ENGLAND v ITALY 0-1
POLAND v ENGLAND 2-0
SCOTLAND v ENGLAND 2-0
CZECHOSLOVAKIA v ENGLAND 2-1
ENGLAND v BRAZIL 0-1
ITALY v ENGLAND 2-0
SCOTLAND v ENGLAND 2-1
ENGLAND v HUNGARY 0-2
ENGLAND v SCOTLAND 1-2
ENGLAND v WALES 0-1
WEST GERMANY v ENGLAND 2-1
AUSTRIA v ENGLAND 4-3
ITALY v ENGLAND 1-0
ROMANIA v ENGLAND 2-1
ENGLAND v WALES 1-4
ENGLAND v BRAZIL 0-1
NORWAY v ENGLAND 2-1
ENGLAND v SCOTLAND 0-1
ENGLAND v SPAIN 1-2
SWITZERLAND v ENGLAND 2-1
ENGLAND v WEST GERMANY 1-2
ENGLAND v DENMARK 0-1
FRANCE v ENGLAND 2-0

ENGLAND v USSR 0-2
URUGUAY v ENGLAND 2-0
ENGLAND v WALES 0-1
ITALY v ENGLAND 2-1
MEXICO v ENGLAND 1-0
SCOTLAND v ENGLAND 1-0
ARGENTINA v ENGLAND 2-1
ENGLAND v PORTUGAL 0-1
SWEDEN v ENGLAND 1-0
WEST GERMANY v ENGLAND 3-1
ENGLAND v HUNGARY 1-3
REPUBLIC of IRELAND v ENGLAND 1-0
USSR v ENGLAND 3-1
ENGLAND v WEST GERMANY 3-4
ITALY v ENGLAND 2-1
ENGLAND v URUGUAY 1-2
ENGLAND v GERMANY 0-1
SPAIN v ENGLAND 1-0
SWEDEN v ENGLAND 2-1
ENGLAND v GERMANY 1-2
ENGLAND v HUNGARY 0-2
NORWAY v ENGLAND 2-0
UNITED STATES v ENGLAND 2-0
ENGLAND v BRAZIL 1-3
ENGLAND v GERMANY 5-6
ENGLAND v BRAZIL 0-1
ENGLAND v ITALY 0-1
ENGLAND v BELGIUM 3-4
ENGLAND v ARGENTINA 3-4
CHILE v ENGLAND 2-0
ENGLAND v ROMANIA 1-2

La nona ora (The Ninth Hour), 1999
moquette, manichino in lattice abbigliato, vetro
fitted carpet, dressed latex dummy, glass
Kunsthalle Basel
Courtesy Emmanuel Perrotin, Paris

Paolo II. Il papa viaggiatore è però riverso su un fianco, il bastone pastorale tra le mani, essendo stato colpito da un enorme meteorite che lo schiaccia a terra, pesandogli all'altezza delle ginocchia. Come si evince dai frammenti di vetro per terra, cadendo la pietra ha sfondato il lucernario della sala, che si mostra divelto. L'irriverente raffigurazione allude forse ad una punizione divina, che colpisce il pontefice in terra protestante, per lo zelo mostrato nelle sue numerose visite pastorali, e cattoliche, in tutto il mondo? Il caso ha voluto che la mostra cadesse nel ventennale dell'elezione di Karol Wojtyla al soglio pontificio, e pochi giorni prima della pubblicazione della sua lettera agli anziani dove il pontefice parla diffusamente della morte: tutto ciò non ha fatto che rendere più impressionante la sua collusione con il meteorite.

Fra le sue opere ve ne sono che risultano incomprensibili se separate dalla realtà a cui fanno riferimento. È il caso delle casseforti scassinate presentate in occasione della collettiva *Ottovolante* all'Accademia Carrara di Bergamo nel 1992: dopo averne letto sui giornali, l'artista chiede alle vittime dei furti, siano esse istituzioni o privati cittadini, di vendergli le casseforti che poi espone con tutti i segni dello scasso ben visibili. Dentro il museo esse acquistano senso non tanto per l'opera di decontestualizzazione a cui sono state sottoposte, come nella migliore tradizione del *ready-made*, ma per il loro insistente indicare il contesto da cui sono tratte e che a sua volta rimanda ad una contraddizione di ordine sociale. Una contraddizione che a volte esplode, nel senso che la sua incandescenza rende improponibile un lavoro d'arte dato come oggetto di riflessione, sia pure

team was also engaged in a table soccer competition, characterized by the use of a table designed by the artist and adapted to two teams of eleven players each, as in real soccer. One interesting detail: the sponsor's logo invented for the team was the word Rauss, *the Nazi slogan directed against the Jews. With these operations, the artist was able to relate soccer as popular entertainment and the problem of racism that is surfacing in Italy as a result of immigration. On the other hand, the clandestine conditions of life and work for many immigrants was alluded to in the Bologna Art Fair stand, where Cattelan arranged the* Rauss *gadgets on a little table, with sales proceeds going to support his team.*

Sometimes the relationship with the external world is thought of as a commentary about signs, images or personalities of great significance or importance. The wall created for his solo exhibition at Anthony D'Offay in London in 1999 began with a reflection on the function of the funerary monument erected to commemorate a catastrophe, an event that sorrowfully marked a collective moment. The stated reference is to a memorial erected in Washington and dedicated to the Vietnam war, an extremely long wall engraved with the names of American soldiers who died in that war. Cattelan's work, naturally, functions as a parodistic counter-melody, or, if you like, as the classic metaphorical punch in the stomach. His wall, in black granite, three meters long, two and one-half meters tall and sixty centimeters thick, is engraved with a list of the matches lost by the English national soccer team. This goes beyond being an affront to collective or nationalistic sentiments or an attack on politically correct rhetoric. It is also an invitation to think about the reversal of events, whether important or not, about the negativity of experience as a formative occasion, a tool of awareness, on an equal footing with victorious moments.

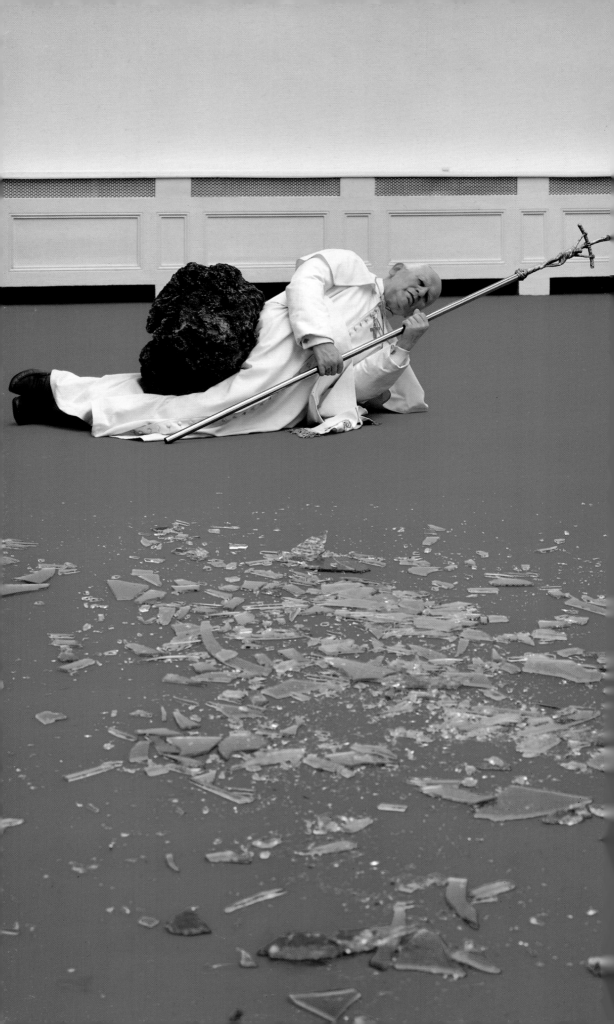

La nona ora (The Ninth Hour), 1999
particolare/detail

determinata da un possibile trauma, e vissuta come provocazione. Il progetto di annunciare tramite manifesti un raduno di naziskin ad Arnhem, in Olanda, in occasione della mostra *Sonsbeek 93* viene respinto dalla curatrice con buone ragioni (la possibilità di disordini, il rispetto per la memoria delle vittime olandesi dell'Olocausto) ma anche con una punta di moralismo.

Per la mostra *Il villaggio a spirale* aperta nel 1996 alla galleria Civica d'Arte Moderna e Contemporanea di Torino vengono invece ideati i grossi fagotti antropomorfi che imitano perfettamente i corpi di due *homeless* addormentati, come capita di vederne nelle strade di tutte le città. Nella galleria Ars Futura di Zurigo invece viene ricostruito nei minimi dettagli il locale dove una setta satanica della città ha celebrato un rito conclusosi con un suicidio di massa. In entrambi i casi è *l'ingombro* della realtà che viene ad occupare gli spazi del museo o della galleria, sono oggetti, immagini, segni non sottoposti ad alcuna elaborazione artistica e che non intendono rimandare ad alcunché di estetico, ma piuttosto alla problematica più ampia di cui sono gli indizi.

Per la sua mostra al Castello di Rivoli nel 1997 Cattelan ha pensato ad un uso non del tutto conforme degli spazi del museo, considerando non solo le sale a lui dedicate ma anche l'occupazione momentanea di quelle della collezione permanente, o di luoghi di passaggio, in modo che l'opera innesti imprevedibili relazioni di senso con l'ambiente. Nella loro diversità i lavori realizzati per questa occasione giocano comunque e apertamente con il fattore sorpresa, e risultano ancora una volta non poco spiazzanti.

The piece he exhibited in his solo exhibition at the Basel Kunsthalle, that same year, clearly provoked the general press, which found it disturbing, and not without reason. In a large empty room, above a bright red carpet, the artist placed a statue of Pope John Paul II. This world-traveler Pope, however, lay on one side, his pastoral staff between his hands, having been struck by an enormous meteorite that smashed him to the ground, hitting him at knee level. Fragments partially eradicated. Does the irreverent depiction perhaps allude to divine punishment, which strikes the pontiff on Protestant territory, because of the zeal he has demonstrated in his numerous pastoral, Catholic visits, throughout the world? As chance would have it, the exhibition fell during the twenty-year anniversary of Karol Wojtyla's election to the papacy, and a few days prior to the publication of his letter to the elderly, where the pontiff spoke at length about death, which only made his impact with the meteorite all the more shocking.

Some of his works end up being incomprehensible if separated from the reality to which they refer. The forced-open safes shown at the group show Ottovolante *at the Accademia Carrara in Bergamo in 1992 are a case in point. After reading in newspapers about various thefts, the artist asked the victims, both institutions and private citizens, to sell him the safes, which he then exhibited with all signs of the break-ins left visible. Seen in the museum, they acquired meaning, not so much because of the process of d econtextualization to which they were subjected, as in the best tradition of the ready-made, but because of their insistent indication of the context from which they were taken and which, in its turn, referred to a contradiction of a social nature. This is a contradiction that sometimes explodes, in the sense that its incandescence makes it impossible to propose a work of art understood as an object of reflection, but is defined by what is possibly a*

Andreas e Mattia, 1996
stracci, indumenti, scarpe, dimensioni a misura d'uomo
rags, clothes, shoes, dimensions determined by model's size
Galleria Civica d'Arte Moderna e Contemporanea, Torino

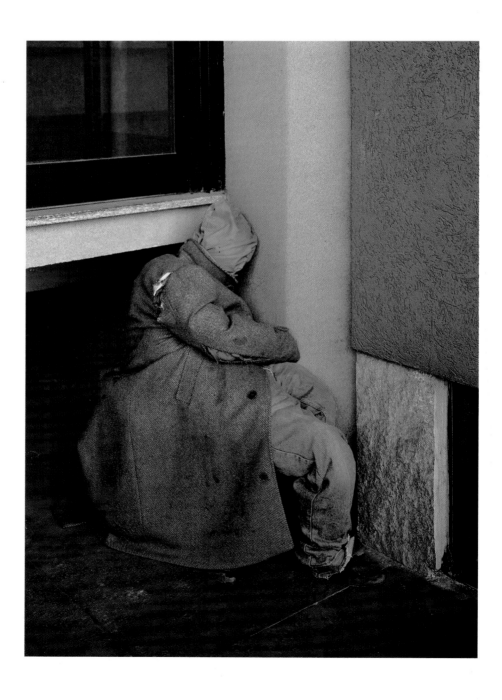

Andreas e Mattia, 1996

−157.000.000, 1992
cassaforte scassinata, 120 × 80 × 80 cm
broken safe, 47$^{1/2}$ × 31$^{1/2}$ × 31$^{1/2}$"
Accademia Carrara, Bergamo,
per la Galleria d'Arte Moderna e Contemporanea

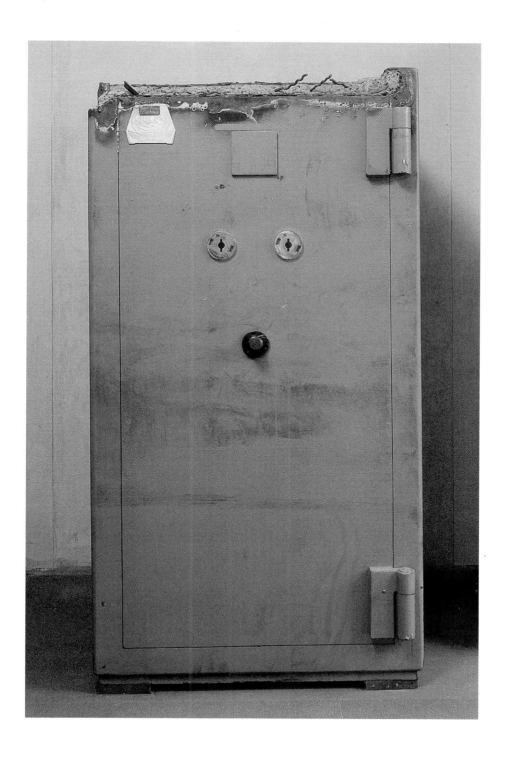

Charlie don't surf (Charlie non fa il surf), 1997
banco e sedia di scuola elementare, matite,
manichino in lattice e pezza abbigliato, 112 × 71 × 70 cm
school bench and chair, pencils, dummy dressed
in latex and fabric, 44 × 28 × 27½"
Castello di Rivoli Museo d'Arte Contemporanea, Rivoli-Torino

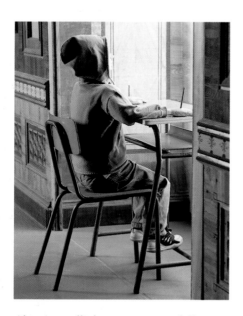

Alcuni carrelli da supermercato dalla struttura allungata in modo abnorme sembrano pensati per contenere opere di altri artisti facenti parte della collezione del Museo, nelle cui sale infatti stazionano quasi ad avvertirci di pericolose (ma effettive) affinità fra il collezionare arte e l'accumulare merci. Altrove, un cane acciambellato in se stesso dorme placidamente, offrendo un'immagine di dolcezza tuttavia incongruente dato il contesto, e un bambino sta seduto ad un banco di scuola con un'aria attonita, evocando in realtà ambigui fantasmi di punizione, posto che il personaggio ha le mani inchiodate al banco stesso tramite matite. L'ambivalenza (i fantasmi saranno sadici o masochisti?) che una simile figura insinua nell'osservatore è voluta e dichiarata poiché l'artista vi si identifica in un transfert ironizzato ma non per questo meno impressionante.

Il volto del bambino è infatti quello dell'artista, che non è nuovo a simili

trauma and experienced as a provocation. In Holland, on the occasion of Sonsbeek 93, *Cattelan's proposed the use of posters to announce a Nazi skin-head rally; his project was rejected by the curator, with good reason (the possibility of riots, respect for the memory of the Dutch victims of the Holocaust), but also with a touch of moralism.*

For the exhibition Il villaggio a spirale *(The spiral-shaped village), which opened in 1996 at the Galleria Civica d'Arte Moderna e Contemporanea in Turin, Cattelan conceived large anthropomorphic bundles that perfectly mimicked the bodies of two sleeping homeless people, of the type one might come across in the streets of any city. In the Ars Futura gallery in Zurich, he rebuilt, down to the smallest detail, the place where a satanic sect in the city had celebrated a ritual that concluded with a mass suicide. In both cases it is the obstacle of reality that occupies the museum or gallery spaces; these are objects, images, signs that are not subjected to any artistic process and that are not meant to refer to any esthetic whatsoever, but rather to the broader problematic issues of which they are an indication.*

For his exhibition at Castello di Rivoli, Cattelan has decided upon a use not completely in conformity with the museum's spaces, taking into consideration not only the room turned over to him, but also temporarily occupying the rooms that house the permanent collection, as well as places of passage, in such a way that his works inserts unforeseen relationships of meaning into the setting.

In their diversity, the pieces created for this occasion nevertheless and openly play with the surprise factor, and once again they end up being more than a little disorienting.

Some abnormally elongated supermarket carts seem conceived to contain works by other artists belonging to the Museum collection; parked in the spaces of the museum, they seem to warn us of dangerous (but effective) affinities between

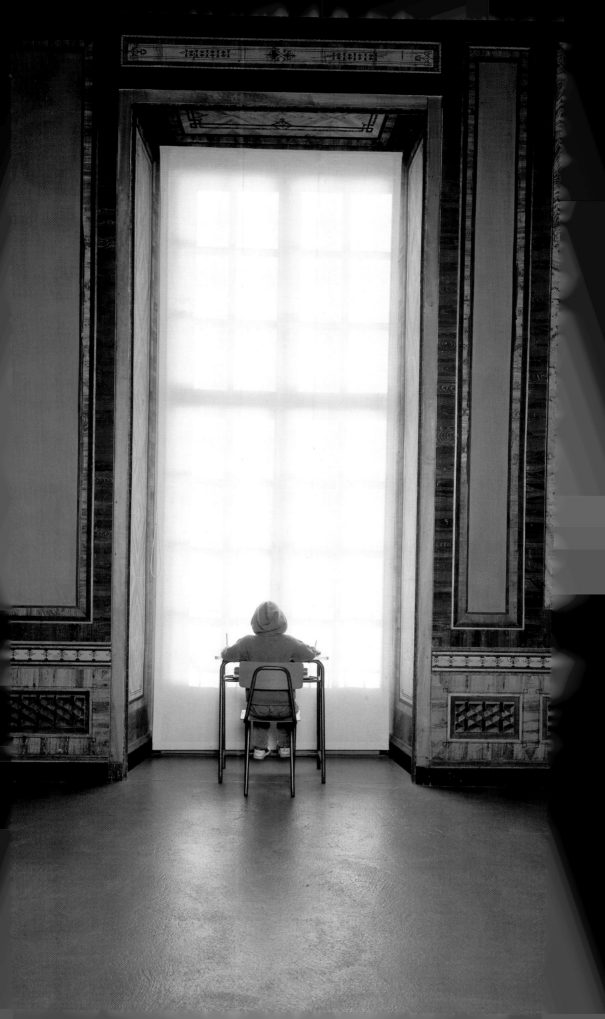

Mini-me, 1999
resina, tessuto, tecnica mista, h. 30,5 cm
resin, fabric, mixed media h. 12"

immagini di narcisismo punito, o di autolesionismo egocentrico. L'autoritratto è forse il luogo dove la doppiezza di Cattelan, l'ambiguità che connatura il suo lavoro si esprime al meglio. Da un lato c'è la vena derisoria rivolta alla propria immagine, presente anche negli altri lavori come sotterranea istanza autocritica (che ci spinge a pensare agli animali impagliati come traslati...): c'è la foto dell'artista sdraiato a terra come un cane che fa le feste e c'è *Mini-me*, in cui si ritrae, con l'espressione un po' perplessa, in veste di pupazzo da collocare qua e là sui mobili di casa, come stravagante ninnolo. E poi ci sono i lavori in cui l'identità viene collegata al molteplice e al collettivo. *Super-noi* è un insieme di ritratti fatti realizzare con i procedimenti dell'identikit poliziesco da parte di amici e conoscenti su richiesta dell'artista stesso, che viene a confrontarsi, come un personaggio di Pirandello, con le mille differenze dell'immagine di sè che hanno gli altri. *Spermini* invece è la proliferazione del suo volto sotto forma di piccole maschere in lattice applicate al muro, come altrettanti spermatozoi pronti a diffondere i loro geni. L'identità si moltiplica, scissa nelle tante personalità che il reale ci impone di essere, ma non si disperde infelicemente in ciò. Al contrario, è il rapporto con l'altro, e con la pluralità, che sovrintende alla costruzione dell'io, di una coscienza non necessariamente infelice.

Negli anni Sessanta e Settanta la questione sentita come più urgente, quella del rapporto fra arte e vita, veniva affrontata con strategie dirompenti la separatezza dell'arte la cui effettualità è stata reale e la cui portata culturale è indiscutibile.
La tensione a fondere l'arte non più

collecting art and accumulating merchandise. Elsewhere, a curled up dog sleeps placidly, presenting an image of sweetness, however inconsistent, given the context, and a child with an astonished air sits at a school bench, evoking ambiguous phantom realities of punishment, given that pencils nail the child's hands to the bench. The ambivalence (are the phantoms sadists or masochists?) that this sort of figure instills in the observer is deliberate and openly stated, since the artist identifies himself in a transference, the irony of which makes it no less striking.
In fact, the child's face is that of the artist, who is not new to similar images of chastened narcissism, or of egocentric self-mutilation. Perhaps the self-portrait is the place where Cattelan's duplicity, the ambiguity that is second nature to his work, is best expressed. On the one hand there is a derisory vein with regard to his own image, also present in other works as a subterranean self-critical urgency (which pushes us to think of taxidermed animals as metaphors...). There is a photo of the artist stretched out on the ground like a dog, and there is Mini-me, *where he is depicted with a somewhat perplexed expression, dressed like a puppet that might be placed here or there on furniture in a house, like an extravagant plaything. And then there are works where his identity is linked to the many and to the group.*
Il Super-noi *is a group of portraits the artist had made by friends and acquaintances, using the methods of police identikits. He then compares himself, like a Pirandello character, with the thousands of differences among the images of himself that others have made.* Spermini *is a proliferation of his face in the form of small latex masks applied to the wall, like so many spermatozoa ready to spread their genes. Identity multiplies, split into the innumerable personalities that reality forces us to be, but into which it does not get lost inopportunely. On the contrary, it is the relationship with the other, and with plurality,*

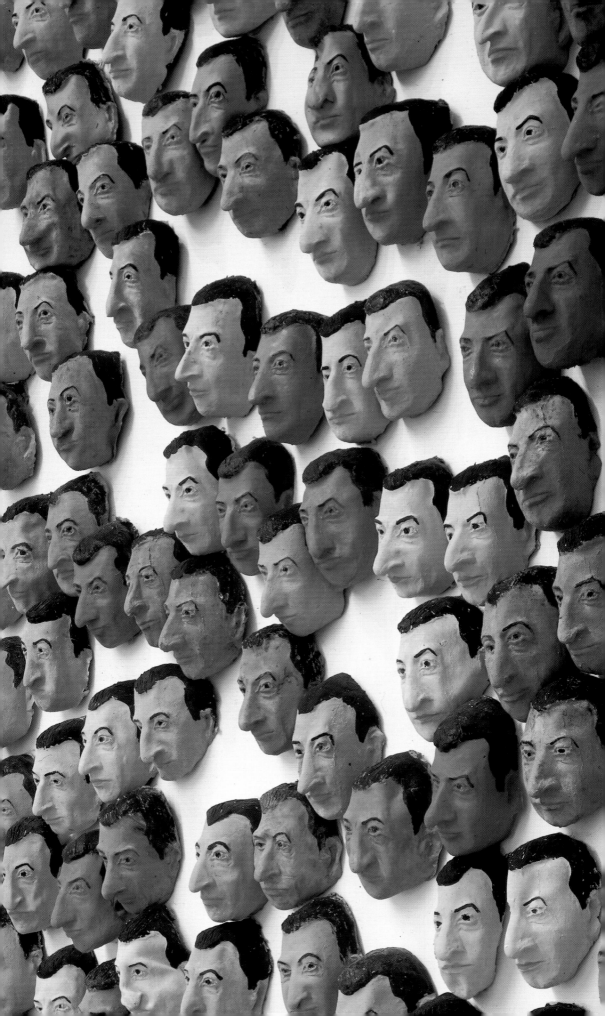

Spermini (*Little Sperms*), 1997
maschere in lattice dipinte, dimensioni determinate dall'ambiente
painted latex masks, dimensions determined by the space
Courtesy Galleria Massimo Minini, Brescia

Stone Dead (*Morto stecchito*), 1997 ▶
cane in tassidermia, 38 × 30 × 15 cm.
dog in taxidermy, 15 × 12 × 6"
Castello di Rivoli Museo d'Arte Contemporanea, Rivoli-Torino

intesa come sapere specialistico con l'indifferenziato della vita attraversa tutte le neo-avanguardie. L'altro polo della relazione tuttavia, la vita, resta presso queste esperienze per lo più incriticato e aprioristicamente accettato come valore positivo, come termine di confronto e verifica. Lo spazio e il tempo della vita sono pensati come il libero territorio dell'esperienza incondizionata, liberatoria e piena di senso, in una visione che solo gli ambiti più politicizzati (e marginali) dell'epoca sanno avvertire come idealistica. La vita non è infatti una dimensione libera, essa è attraversata da dinamiche alienanti dove si perde la possibilità stessa di fare esperienza autentica del reale. Se è vero che lo spirito dell'epoca attuale risente di quelle esperienze sperimentali e utopistiche, è altrettanto vero che la sua riattualizzazione si compie con uno spirito critico che ne nega lo sfondo ottimistico. Gli artisti di oggi tematizzano il dissidio e la negatività nelle loro opere che per questo sembrano o sono irritanti e provocatorie, per questo sono costitutivamente ambigue. Come le opere di Cattelan. Ha ragione Jeff Rian[3]: l'arte per lui è un dispositivo di sopravvivenza, e le opere sono strumenti per far fronte a quel grande scherzo cosmico che è la vita.

that underlies the construction of the ego, of a not necessarily unhappy consciousness.

In the Sixties and Seventies the question felt to be most urgent, the relationship between art and life, was confronted with disruptive strategies that emphasized the separateness of art; these strategies were clearly effective, and their cultural impact was indubitable. The tension to fuse art, no longer intended as specialized knowledge, with undifferentiated life, traversed all neo-avant-garde movements. However the other pole of the relationship, life, remained imbedded in these for the most part unexamined and aprioristically accepted experiences as a positive value, as a term of comparison and verification. The space and time of life were thought of as free territory of unconditioned experience, liberating and full of meaning, in a view that only the most politicized (and marginal) circles of the time perceived as idealistic. In fact, life is not a free dimension, it is crossed by alienating dynamics where the very possibility of having an authentic experience of reality is lost. If it is true that the spirit of the current time is once again feeling those experimental and utopian experiences, it is equally true that its reactualization is taking place with a critical spirit that negates its optimistic setting. Artists today thematicize the dissension and negativity of their works, which consequently seem or are irritating and provocative and therefore constituently ambiguous. Like Cattelan's work. Jeff Rian is correct[3]: for Cattelan, art is a device for survival, and the works are tools for coping with that great cosmic joke which is life.

Note

I. R. Pinto, *Maurizio Cattelan,* in "Flash Art", Milano, ottobre-novembre 1991.

2. R. Daolio, *Il re crede di essere nudo,* Essegi Editrice, Ravenna, 1990.

3. J. Rian, *Maurizio Cattelan,* in "Flash Art International", Milano, ottobre 1996.

Notes

I. R. Pinto, "Maurizio Cattelan," in *Flash Art,* Milano, October-November 1991.

2. R. Daolio, *Il re crede di essere nudo,* Essegi Editrice, Ravenna, 1990.

3. J. Rian, "Maurizio Cattelan," in *Flash Art International,* Milano, October 1996.

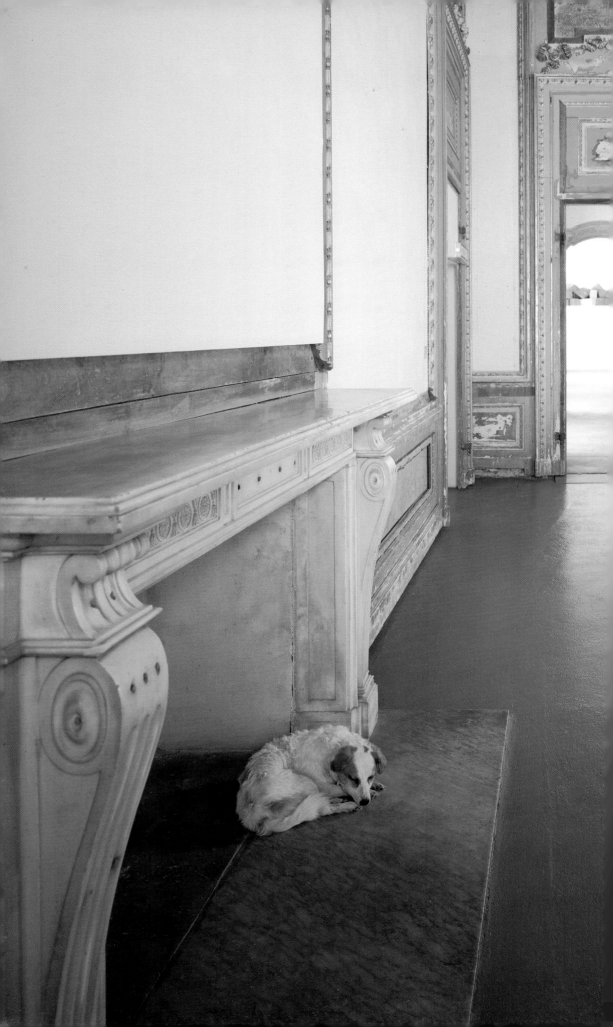

Biografia

Nato a Padova nel 1960, Maurizio Cattelan si è dedicato dapprima ad una forma di design volutamente antifunzionale, e attento piuttosto all'elaborazione estetica dell'oggetto. Con spirito non diverso, e una vena velatamente provocatoria, si dedica dalla fine degli anni Ottanta all'attività propriamente artistica In pochi anni, Cattelan si è imposto come uno degli artisti più interessanti della sua generazione, uno dei pochi giovani italiani giunti alla notorietà internazionale in quanto protagonisti riconosciuti delle nuove tendenze. Ne è prova l'attenzione che al suo lavoro hanno mostrato i musei e le istituzioni, in Italia e all'estero, dove ha partecipato ad importanti mostre collettive. Fra questi vanno ricordati la Galleria d'Arte Moderna dell'Accademia Carrara di Bergamo nel 1992; il Museum Fridericianum di Kassel nel 1993; il Musée d'Art Moderne de la Ville de Paris, il P.S.1 di Long Island City e il Castello di Rivoli nel 1994; il Landesmuseum Joanneum di Graz nel 1995; la De Appel Foundation di Amsterdam, il capc Musée d'Art Contemporain di Bordeaux, l'Institute for Contemporary Art di Londra e la Galleria Civica d'Arte Moderna di Torino nel 1996; il Centre d'Art Contemporain di Ginevra e il Westfälisches Landesmuseum di Münster nel 1997; la Tate Gallery di Londra nel 1999. Più recentemente ha esposto anche al Moderna Museet di Stoccolma e al Museu d'Art Contemporàni di Barcellona. Ha inoltre partecipato alla Biennale di Venezia nel 1993 nella sezione Aperto; nel 1997 come rappresentante del Padiglione Italia con Enzo Cucchi e Ettore Spalletti e nel 1999. Fra le

Biography

Born in Padua in 1960, Maurizio Cattelan first devoted himself to a form of deliberately anti-functional design, where he focused on the esthetic elaboration of the object. Since the late Eighties, he has worked in a not dissimilar spirit, and, in a covertly provocative vein, has engaged in specifically artistic activity. In just a few years, Cattelan has emerged as one of the most interesting artists of his generation, one of the few young Italians to achieve an international reputation, recognized as a leading figure of new tendencies in art. This is seen in the attention that museums and institutions have given his work, in Italy and abroad, where he has participated in important group exhibitions. These include the Galleria d'Arte Moderna of the Accademia Carrara in Bergamo in 1992; the Museum Fridericianum in Kassel in 1993; the Musée d'Art Moderne de la Ville de Paris, the P.S. 1 in Long Island City and the Castello di Rivoli in 1994; the Landesmuseum Joanneum in Graz in 1995; the De Appel Foundation in Amsterdam, the Capc Musée d'Art Contemporain in Bordeaux, the Institute for Contemporary Art in London and the Galleria Civica d'Arte Moderna in Turin in 1996; the Centre d'Art Contemporain in Geneva and the Westfälisches Landesmuseum in Münster in 1997; the Tate Gallery in London in 1999. More recently he also exhibited at the Moderna Museet in Stockholm and at the Museu d'Art Contemporàni in Barcelona. He participated in the Venice Biennale in 1993, in the Aperto section in 1997 as a representative of the Italian Pavilion with Enzo Cucchi and Ettore Spalletti, and again in 1999. He has exhibited in numerous periodic group shows, including the XII Rome Quadriennale in 1996, the 1997 Site in Santa Fè and Manifesta II in Luxembourg in 1998. Cattelan has also been the subject of solo

numerose rassegne periodiche vanno citate almeno la XII Quadriennale di Roma nel 1996, l'edizione 1997 di *Site* a Santa Fè e *Manifesta II* in Lussemburgo nel 1998.

Ha inoltre tenuto mostre personali presso importanti istituzioni come lo U.S.F. Contemporary Art Museum di Tampa nel 1995, Le Consortium a Digione, la Wiener Secession a Vienna e il Castello di Rivoli nel 1997, seguiti dall'University of Wisconsin Art Museim di Milwaukee e dal Museum of Modern Art di New York nel 1998 nonché dalla Kunsthalle di Basilea nel 1999.

Numerose sono state le mostre personali presso galleria private italiane e straniere, come Massimo De Carlo a Milano, Massimo Minini a Brescia, Emmanuel Perrotin a Parigi, Anthony D'Offay a Londra.

La sua attività arriva spesso fino a toccare gli aspetti organizzativi e promozionali del lavoro artistico, per esempio ideando, dapprima con Dominique Gonzalez-Foerster e poi indipendentemente, la rivista "Permanent Food" che esce semestralmente dal 1995, istituendo premi in denaro collegati alle mostre a cui partecipa o organizzando le mostre stesse, come nel caso della 6th Caribbean Biennal tenutasi nel 1999.

Vive e lavora *in situ*.

exhibitions at important institutions such as U.S.F. Contemporary Art Museum in Tampa in 1995, Le Consortium in Dijon, the Wiener Secession in Vienna and Castello di Rivoli in 1997, followed by the University of Wisconsin Art Museum in Milwaukee and the Museum of Modern Art in New York in 1998 and the Basel Kunsthalle in 1999. He has had many solo shows at private galleries in Italy and abroad, including those at Massimo De Carlo in Milan, Massimo Minini in Brescia, Emmanuel Perrotin in Paris, Anthony D'Offay in London and Marian Goodman in New York.

The artist's activities have often extended to encompass organizational and promotional activities within the art world. For example, working first with Dominque Gonzalez-Foerster, then independently, he conceived the journal "Permanent Food," which has been published every six months since 1995. He has established cash prizes linked to exhibitions in which he has participated and has organized exhibitions, as in the case of the 6th Caribbean Biennial, held in 1999.

He lives and works in situ.

Mostre personali
Solo Exhibitions

1990
Strategie, Galleria Neon, Bologna; Studio Oggetto, Milano; Leonardi V-Idea, Genova, cat. testo/text R. Daolio, 11.5 - 16.6.

1992
Edizioni dell'Obbligo, Juliet, Trieste, Febbraio / February.

1993
Galleria Massimo De Carlo, Milano, gennaio-marzo /January-March.
Galleria Raucci/Santamaria, Napoli, 27.1 - 15.5.

1994
Laure Genillard Gallery, London, 28.1 - 5.3.
Daniel Newburg Gallery, New York, maggio-giugno / May-June.
Galerie Daniel Buchholz, Köln, 15.12 - 5.1.95.
Galerie Analix - B.& L. Polla, Genève, 17.12 - 15.1.95.

1995
Errotin, le vrai lapin, Ma Galerie, Paris, 25.1 - 11.3.

1996
Galleria Massimo De Carlo, Milano, 19.1 - 19.2.
Laure Genillard Gallery, London, 7.2 - 16.3.
Ars Futura Galerie, Zürich., 20.9 - 2.11.

1997
Le Consortium, Dijon, 24.1 - 22.3.
Dynamo Secession, Wiener Secession, Wien, cat. testo/text F. Bonami, 31.1 - 6.3.
Galerie Emmanuel Perrotin, Paris, 24.5 - 19.7.
Dall'Italia, XLVII Esposizione Internazionale d'Arte La Biennale di Venezia, Padiglione Italia, cat. testo/text G. Celant, 15.7 - 9.11.
Espace Jules Verne, Bretigny-sur-Orge, 13.12 - 21.2.98

1998
Inova, University of Wisconsin Art Museum, Milwaukee
Project room n. 65, The Museum of Modern Art, New York, 6.11 - 4.12.

1999
Anthony D'Offay Gallery, London, 30.4 - 16.6.
Galleria Massimo De Carlo, Milano, 27.9-28.9.

Azioni
Actions

1991
Arte Fiera, Bologna.
Rassegna dei piccoli editori, Castello di Belgioioso, Belgioioso.

1992
Doppiogioco, Serre di Rapolano, cat.
Fondazione Oblomov, Accademia di Belle Arti di Brera, Milano.

1993
Sonsbeek, Arnhem, progetto rifiutato/rejected project, cat. testo/text V. Smith.

1995
Choose your destination. How to get a Museum-paid Vacation, USF Contemporary Art Museum, Tampa.

1999
Let's Get Lost, Martin College, London, progetto rifiutato/rejected project
6th Caribbean Biennial, St. Kitts, West British Indies.

Mostre collettive selezionate
Selected Group Exhibitions

1990
Ipotesi di Arte Giovane, Fabbrica del Vapore, Milano.
Take over, Galleria Luciano Inga Pin, Milano; Landau Gallery, Los Angeles; Gallery, New York, cat. testi/texts M. Gandini, L. Parmesani.
Improvvisazione Libera, Centro per l'Arte Contemporanea Luigi Pecci, Prato.

1991
Medialismo, Galleria Paolo Vitolo, Roma, cat. testo/text G. Perretta.
Siamo qui e stiamo facendo, Castellafiume, cat. testi/texts G. Di Pietrantonio, G. Perretta.
Anni 90, Galleria d'Arte Moderna, Bologna, cat. testo/text R. Daolio sull'artista/on the artist.
Briefing, Galleria Luciano Inga Pin, Milano.
Loro, Castello Visconteo, Trezzo, cat. testi/texts C.C. Canovi e S. Simoni sull'artista/on the artist.

1992
Ottovolante, Galleria d'Arte Moderna e Contemporanea Accademia Carrara, Bergamo, cat. testo/text G. Magnani sull'artista/on the artist.
Twenty Fragile Pieces, Galerie Analix-B.& L. Polla, Genève, cat. testo/text G. Romano.
Una Domenica a Rivara, Castello di Rivara, Rivara.

1993
Aperto 93, XLV Esposizione Internazionale d'Arte La Biennale di Venezia, Corderie dell'Arsenale, Venezia, cat./cat. testi/texts F. Bonami, R. Pinto sull'artista/on the artist.
Nachtschattengewaechse, Museum Fridericianum, Kassel, cat. testo/text V. Loers.
Documentario, Spazio Opos, Milano, cat. testo/text E. Grazioli sull'artista/on the artist.
Hôtel Carlton Palace Chambre 763, Hotel Carlton Palace, Paris, cat. a cura/ edited H.-U. Obrist.
L'Arca di Noè, Trevi Flash Art Museum, Trevi, cat. testi/texts R. Graves, P. Nardon, F. Pietracci.
Ma Galerie, Paris.
Galleria Massimo De Carlo, Milano.

1994
Sound, Ma Galerie, Paris.
Rien à signaler, Galleria Analix- B. & L. Polla, Genève, cat. testo/text G. Romano.
L'hiver de l'amour, ARC - Musée d'Art Moderne de la Ville de Paris, Paris; The Institute for Contemporary Art/ PS1, Long Island City- New York, cat. testo/ text F. Bonami sull'artista/on the artist.
Prima Linea, Trevi Flash Art Museum, Trevi, Cat. testi/texts F. Bonami, G. Di Pietrantonio.
Soggetto-Soggetto, Castello di Rivoli Museo d'Arte Contemporanea, Rivoli-Torino, cat. testi/texts F. Pasini, A. Russo, G. Verzotti.
Incertaine Identité, Galerie Analix- B & L. Polla, Genève, cat. con una conversazione fra l'artista e L. Polla./ with a conversation between the artist and L. Polla.

1995
Le Labyrinthe Moral, Le Consortium, Dijon.
Caravanserraglio, Ex-Aurum, Pescara, cat. testo/text G. Di Pietrantonio.
Kwangju Biennale, Kwangju, Corea del Sud, cat. testo/text F. Bonami sull'artista/on the artist.
Das Spiel in der Kunst, Ar/ge Kunst Galerie Museum, Bolzano; Neue Galerie am Landesmuseum Joanneum, Graz, cat. testi/texts C. Bertola, P. A. Rovatti, A. Vettese.
Photomontage, Le Consortium, Dijon.

1996
Departure Lounge, Clock Tower Gallery, New York.
Crap Shoot , De Appel, Amsterdam, cat. testo/text N. Folkersma.
Cabines de Bain, Piscine La Motta, Friburg, cat.
Triple Axel, Le Gymnase, Roubaix, cat.
Traffic, capc Musée d'art contemporain, Bordeaux, cat. testo/text N. Bourriaud.
Carte Italiane, Centro d'Arte, Atene, cat. testo/text G. Romano.
Interpol, Fargfabriken, Stockholm, cat. testo/text J. Aman.
Fool's Rain, Institute for Contemporary Art, London.
Campo 6. Il villaggio a spirale, Galleria Civica d'Arte Moderna e Contemporanea, Torino; Bonnefanten Museum, Maastricht, cat. testi/texts F.Bonami, E. Dissanayake, V. Gregotti.
Joep Van Lieshout, Jouke Kleerebezem & Paul Perry, Maurizio Cattelan, Le Magasin. Centre National d'Art Contemporain, Grenoble.
A/drift , Center for Contemporary Studios, Bard College, New York, cat. testo/text J. Decter.

Ultime Generazioni, XII Esposizione Nazionale Quadriennale d'Arte di Roma, Palazzo delle Esposizioni - Ala Mazzoniana della Stazione Tèrmini, Roma, cat. testo/text A.Vettese sull'artista/on the Artist.
Almost Invisible, Ehemaliges Umspannwerk, Singen.
L'Art au corps, Musée d'Art Contemporain, Marseille, cat. testi/texts Aa.Vv.

1997
Moment Ginza, Le Magasin. Centre National d'Art Contemporain, Grenoble.
Fatto in Italia, Centre d'Art Contemporain, Genève; Institute of Contemporary Art, London, cat. testi/texts F. Bonami, C. Christov-Bakargiev, P. Corsicato, P. Colombo, N. Fusini, E. Janus.
Odisseo, Bari, cat. testo/text G. Di Pietrantonio.
Connections Implicites, Eçole Nationale Superieure des Beaux-Arts, Paris, cat. testi/text Aa.Vv.
A Summer Show, Marian Goodman Gallery, New York.
Kartographi, Muzej Suvremene Umjetnosti, Umjetnicki Paviljon, Zagreb, cat.testi/texts Aa.Vv.
Skulptur. Projekte in Münster 1997, Westfaliches Landesmuseum, Münster, cat. testi/texts W.Grasskamp e F. Bonami su un'idea dell'artista / on an idea by the artist.
Truce: Echoes of Art in an Age of Endless Conclusions, Site, Santa Fè, cat. testi/texts F. Bonami, T. L. Friedman, L. Grachos, J. Phillips e B. Foshay-Miller, C. Schorr.
Trash. Quando i rifiuti diventano arte, Palazzo delle Albere, Trento, cat. testi/texts L. Vergine, R. Ghezzi et al.
5th International Istanbul Biennial, Istanbul, cat. testi/texts R. Martinez et al.
Delta, Musée d'Art Moderne de la Ville, Paris, cat. testo/text F. Bonami.

1998
Artificial. Figuracions contemporaines, Museu d'Art Contemporàni, Barcelona, cat. testi/texts F. Bonami, J. Lebrero Stals.
Wounds, Moderna Museet, Stockholm, cat. testi/texts M. Corris, D. Elliot, P. L. Tazzi, et al., C. Lundqvist sull'artista/on the artist.
Manifesta II, Casino Luxembourg, Luxembourg, cat. testi/texts R. Fleck, M. Lind, B. Vanderlinden.
Ironisch/Ironic, Museum für Gegenwartskunst, Zürich, cat. testi/texts R. Wolfs, R. Amman et al., J. Rian sull'artista/on the artist.
Unfinished History, Walker Art Center, Minneapolis, Museum of Contemporary Art, Chicago, cat. testo/text F. Bonami.

1999
dAPERTutto, XLVIII Esposizione Internazionale d'Arte La Biennale di Venezia, Arsenale, cat. testi/texts H. Szeemann, A. Kohlmeyer sull'artista/on the artist.
Abracadabra, Tate Gallery, London, cat. testi/texts C. Grenier, C. Kinley, M. Van Nieuwenhuyzen.
La ville, le jardin, la mémoire, Accademia di Francia, Villa Medici, Roma, cat. testi/texts C. Basualdo, L. Bossè, C. Christov-Bakargiev, H.-U. Obrist et al.
La casa, il corpo, il cuore. Konstruktion der Identitäten, Museum Moderner Kunst Stiftung Ludwig Wien, cat. testi/texts L. Hegyi, H. Meyric Hughes, H. Millesi et al. e E. Lughi sull'artista/on the Artist
Zeitwenden, Kunstmuseum, Bonn, cat.

Bibliografia selezionata
Selected Bibliography

Quotidiani e Periodici
Newspapers and Magazines

1990
S. Simoni, *Maurizio Cattelan*, in "Juliet", n. 47, Trieste.
Maurizio Cattelan, in "Juliet", n. 49, Trieste.
G. Ciavoliello, *Maurizio Cattelan*, in "Flash Art", n. 158, Milano.
R. Daolio - V. Coen, *I ragazzi della Via Emilia*, in "Flash Art", n. 158, Milano.

1991
C. Reschia, *Il calcio balilla fa spettacolo*, in "La Stampa", Torino, 11.5.
C. Soft, *Bologna, un calcio al razzismo*, in "Italia Oggi", Milano, 26.5.
C. Spadoni, *L'arte fa 2000*, in "Il resto del Carlino", Bologna, 26.5.
G. Romano, *A fragmentary Image*, in "Lapiz", n. 78, Madrid.
R. Pinto, *Maurizio Cattelan*, in "Flash Art", n. 164, Milano.
E. Fanelli, *Neo-Post-Iper*, in "Il Giornale dell'Arte", n. 91, Torino.

1992
R. Pinto, *Ouverture*, in "Flash Art International", n. 166, Milano.
G. Romano, *El juego del Arte*, in "Lapiz", n. 86, Madrid.
Cattelan Show, Il Meridiano, 6.2.

1993
E. Luca, *Tanti messaggi colorati di simbolica ironia*, in "Il Piccolo", Trieste, 11.2.
G. Ciavoliello, *Se avessi cento bocche*, in "Juliet", n. 61, Trieste.
M. De Cecco, *Maurizio Cattelan*, in "Flash Art", n. 163, Milano.
G. Perretta, *Maurizio Cattelan*, in "Flash Art", n. 163, Milano.
A. Vettese, *Ernst*, in "Il Sole 24 Ore", Milano, 28.2.
E. Gazzola, *Maurizio Cattelan*, in "Segno", Pescara, marzo/March.
R. Daolio, *Presenze*, in "Flash Art", n. 180, Milano.
R. Notte, *Maurizio Cattelan*, in "Roma", Roma, 6.5.
G. Videtta, *Il posto delle favole? Nella realtà*, in "Il Mattino", Napoli, 19.5.
F. Giacomotti, *L'Armando Testa va in Biennale*, in "Italia Oggi", Milano, 9.6.
s.a., *E venne la prima volta della pubblicità*, in "Corriere della sera", Milano, 10.6.
R.T. *Quella pubblicità è un'opera d'arte*, in "Il Secolo XIX", Genova, 15.6.

M. De Cecco, *Maurizio Cattelan*, in "Flash Art Quotidiano", Milano, 10-11.7.
D. Salvioni, *Venezia*, in "Flash Art International", n. 172, Milano.
T. Corvi Mora, *In Italy there is no sport ...*, in "Purple Prose", n. 3, Paris.

1994
A. Arachi, *L'opera d'arte? Una tonnellata di macerie*, in "Corriere della sera", Milano, 3.2.
E. Tadini, *Poveri anarchici*, in "Corriere della sera", Milano, 3 .2.
M. Gandini, *Ma dov'è l'artista? Sta rovistando nella discarica*, in "Il Giorno", Milano, 5 .2.
A. Vettese, *Le macerie del PAC, metafora interiore*, in "Il Sole 24 Ore", Milano, 13.2.
M. De Cecco - R. Pinto, *Incursioni*, in "Flash Art", n. 180, Milano.
G. Di Pietrantonio, *Uno spostamento reale*, in "Flash Art", n. 180, Milano.
D. Lillington, *Maurizio Cattelan*, in "Time Out", London, marzo/March.
S. Grant, *Maurizio Cattelan*, in "Art Monthly," marzo/March.
W. Jeffett, *Maurizio Cattelan*, in "Artefactum", n. 52, Antwerpen.
G. Verzotti, *Once more with intellect: Italy's new idea art*, in Artforum, n. 9, New York.
F. Bonami, *Maurizio Cattelan*, in "Flash Art International", n. 178, Milano.

1995
J. Rian, *Maurizio Cattelan*, in "Frieze", n. 23, London.
O. Zahm, *Openings: Maurizio Cattelan*, in "Artforum", n. 10, New York
E. Troncy, *The Wonderbra(in)?*, in "Flash Art International", n. 183, Milano.
N. Bourriaud, *Pour une esthétique relationnelle* , in "Documents", n. 7, Paris.
C. Hahn, *Maurizio Cattelan*, in "Artpress", n. 201, Paris.
F. Bonami, *El desierto de los italianos*, in "Atlantica", n. 10
V.W. Titz, *Im Kunst und Spielsalon*, in "Kleine Zeitung", n. 9

1996
T. Guha, *Maurizio Cattelan*, in "Time Out", n. 1334, London.
J. Budney, *Quasi per gioco*, in "Flash Art", n. 159, Milano.
J. Rian, *Maurizio Cattelan*, in "Flash Art International", n. 190, Milano.
O. Zahm, *World Tour*, in "Purple Prose", n. 11, Paris.
A. Vettese, *Art in Milan*, in "Parkett", n.46, Zürich.

J. Budney, *Maurizio Cattelan*, in "Flash Art International", n. 189, Milano.
G. Di Costa, *Maurizio Cattelan*, in "Flash Art", n. 198, Milano.
G. Verzotti, *Maurizio Cattelan*, in "Flash Art", n. 198, Milano.
I. Martaix, *Dossier*, in "Documents", Dijon, inverno/Winter.

1997
B. Huck, *Plötzlich diese Übersicht*, in "Der Standard", Wien, 31.1.
E. Melchart, *Künstliche Intimitäten*, in "Krone", Wien, 1-2.
J. Hofleitner, *Der Korper - nackt, bekleidet, verkleidet*, in "Die Presse", Wien, 3.2.
H. Gauville, *Cattelan fait son trou à Dijon*, in "Liberation", Paris, 13.2.
A. Stafford, *Maurizio Cattelan. Tricks are for Kids*, in "Surface", n. 10, primavera/spring.
E. Janus, *Maurizio Cattelan*, in "Frieze", London, maggio/May.
R. Pinto, *Maurizio Cattelan, l'architettura del pensiero*, in "Linea d'Ombra", n. 126, Milano, giugno/June.
R. Daolio, *Maurizio Cattelan*,in "Artel", Bologna, giugno/June.
C. Posca - K. König, *Was Sie Schon Immer Wissen Wollten...*, in "Kunst und der öffentliche Raum", n.2, Münster.
R. Vidali, *Maurizio Cattelan*, in "Juliet", n. 83, Trieste.
W. A. MacNeil, *Even SITE visited with O'Keeffe Mania*, in "Albuquerque Journal", Albuquerque, 17.7.
H. Walker, *Truce does'nt hold its Fire*, in "Albuquerque Journal", Albuquerque, 17.7.
D. Cameron, *47th Venice Biennale*, in "Artforum", New York, n. 1.
C. Mitchell, *New Narratives*, in "Art in America", New York, n. 10.
A. Vettese, *Cercando il gioco in una realtà mutante*, in "Il Sole 24Ore", Milano, 12.10
A. Di Genova, *Ai confini del trash*, in "L'Espresso", Roma, 16.10.
R. Barilli, *Ciclone Cattelan*, in "Milano Finanza", Milano, 1.11.
R. Barilli, *Italiano e vincente*, in "L'Espresso", Roma, 13.11.

1998
G. Curto, *Maurizio Cattelan*, in "Flash Art", Milano, n.211.
J. Slyce, *Made in Italy*, in "Flash Art" International, Milano, n. 198.
G. Verzotti, *Une politique de lexpérience*, in "Artpress", Paris, n. 234.
A. Capasso, *Maurizio Cattelan, the Mouse that Roared*, in "Time", New York, 26.10.

1999
G. Verzotti, *Cattelan è proprio un asino*, in "Flash Art", Milano, n.215.
B. Casavecchia, *Voglio essere famoso*, in "Flash Art", Milano, n. 215.
G. Verzotti, *La Biennale delle culture emergenti*, in "Tema celeste", Milano, n. 75.
A. Vettese, *La Biennale di Venezia*, in "Il Sole 24Ore", Milano, 13.6.
A. Lösel, *Galoppierender Wahnsinn*, in "Stern", Hamburg, 22.7.
K. Watson-Smith, *Giant Water Lilies and a Stuffed Horse: Tates New Sensation*, in "The Independent", London, 13.7.
R. Cork, *Gonna Reach Out and Grab Ya*, in "The Times", London, 14.7.
A. Searle, *Cheap Tricks, Bad Jokes, Black Magic*, in "The Guardian", London, 13.7.
J. Hunt, *Ever felt Had?*, in "Art Monthly", London, n. 229.
L. Cherubini, *Quel fachiro merita un premio*, in "Liberal", Roma, 30.9.